朱德庸
絕對小孩

這個世界不是絕對的，只有這些小孩是絕對的。

■ 披頭

一對不正常的父母，創造了這個不正常的小孩，雖然他每天都努力想變成正常的小孩，每次訓導處播音卻總少不了他的名字。

▼ 五毛

一個不想乖但每天都在裝乖的小孩。只是不管怎麼裝乖，父母就是覺得他很不乖。

● 討厭

討厭覺得自己並不討厭，可惜跟他以及他父母接觸的人永遠會忍不住尖叫。

我的狗

我的貓

我的玩具

我的同學

以後再也不跟女生打架了……

還是單純的數羊好像
比較能睡著……

 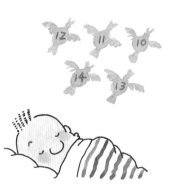

我的父母

我的老師

我的尖叫人生……

■ 寶兒

一個稀奇古怪的女孩，帶著一群稀奇古怪的女生，跟住一堆稀奇古怪的男生，滿腦稀奇古怪的念頭。

如果人類多一隻鼻子，
那我就會比現在嗅多一倍

如果人類多一對耳朵，
那我就會比現在聽多一倍

如果人類多一雙眼睛，
那我就會比現在看多一倍

▼ 比賽小子

因為擁有比別人都認真的父母，這個小孩只好每天都在和別人比賽。他的獎杯每年比別人遞增，他的身高卻每年比別人遞減。

● 貴族妞

由於父母都很有錢，所以她永遠很貴族。他們全家的貴族品味只有貴族學校能夠接受。

沒辦法想像沒華服的感覺

沒辦法想像餓肚子的滋味

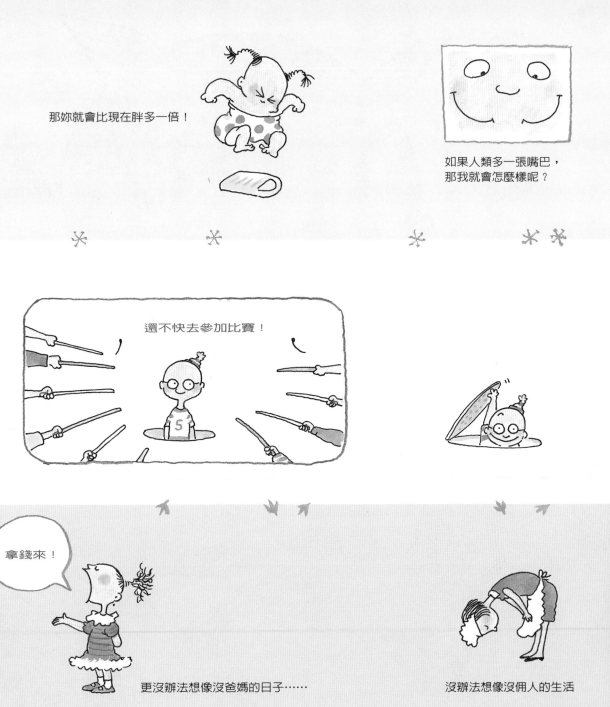

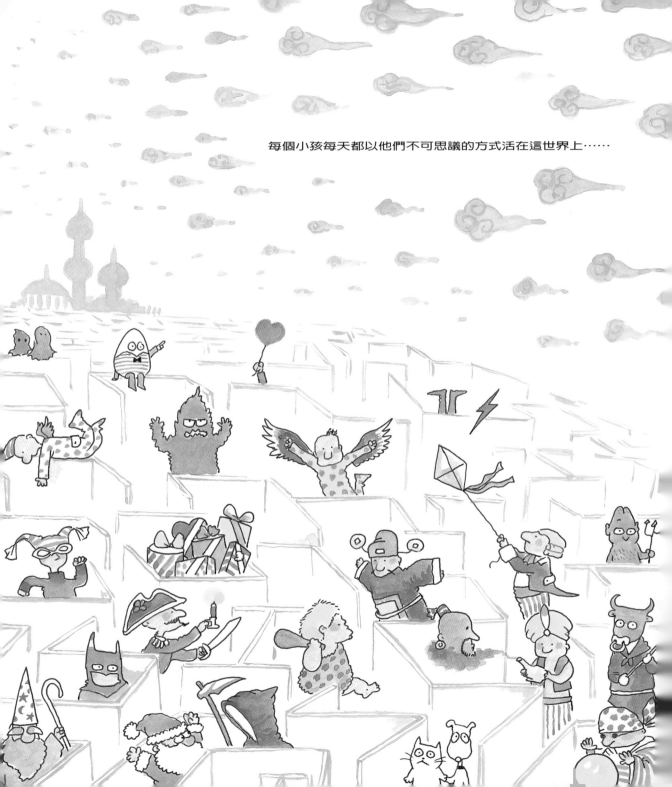

每個小孩每天都以他們不可思議的方式活在這世界上……

讓我們每天再做一次小孩

每個人都有一次童年。

畫漫畫剛滿二十年的我，以前有兩種題材從來不碰：一種是動物，一種是小孩。不畫動物是因為我太愛動物了，以致於無法在牠們身上開任何玩笑；不畫小孩是因為我太討厭小孩了，以致於我根本排斥畫他們。

我討厭小孩的程度到連我自己的小孩出生後我都躲進書房三天沒有說話。記得我老婆當時嘆了口氣對我說：這孩子我還是自己養吧。

我討厭小孩，因為我不想再想起我的那一次童年。

一直到我的小孩五、六歲之前，我都在學習做一個父親該怎麼去愛孩子。很長一段時間，我被迫陪著他一起成長；在他度過他童年的同時，我自己竟然也彷彿重新度過一次遺忘已久的童年。那段日子裡，我的許多兒時記憶就像從大腦的閣樓深處一點一點被清掃出來，有快樂的也有不快樂的，有清晰的也有模糊的。而重新經歷這些童年事件，卻讓我再一次看到我自己其實是個什麼樣的人。

小時候的我，是個非常自我的小孩。我不做我不喜歡做的事，不交我不喜歡交的朋友。當然，我絕不是那種會討師長歡心的小孩，反而比較像《絕對小孩》漫畫裡披頭、五毛和討厭的綜合體。想想就該知道當時我活得多麼艱難了吧。而非常奇特的是，當我在腦海中再一次看到那個坐

在幼稚園窗邊三年只會看雲的小孩、那個放學路上遇到陌生人總是偷偷發笑的小孩、那個寒暑假蹲在院子角落悄悄玩蟲的小孩、那個被老師、學校因為意見太多踢來踢去的小孩，我卻突然發現：幾十年後每逢我面臨人生轉折點絞盡腦汁想出來的答案，其實都沒有超過童年時「那個小孩」對許多事情的反應。

原來，我們每個人童年時那個孩子，並不像我們以為的那樣脆弱，比起大人，小孩甚至在心理上更強韌，尤其是他們的本能。你會發覺面臨各種抉擇時，小孩永遠能最快做出對自己最有利的決定，這是大部分成人無法做到的。因為「大人」的選擇，往往只是符合身邊眾人的期待，而不是自己的真實需要。我認為，大人的本能早已在社會講究最大化的合理性要求下逐漸消失，就像我的兒時記憶消失在我腦海中的閣樓深處一樣。

我開始明白：原來在不知不覺間，我已經被成人世界毀壞得如此之深，連自己的思考模式都一天天、一步步被推向相反的自己。而我以往不願再想起的那段童年，累積的就是小孩世界和成人世界之間、我孤獨的對抗和妥協。

終於了解這些，是我自己的孩子十歲那年。那年初春，我陪他在北京古老的四合院裡一面玩雪、一面開始畫《絕對小孩》。

是的，小孩是有一個屬於小孩自己的世界，和大人的世界截然不同。他們能以奇特的想法看待任何事物，所以他們對整個世界總是保持著詼諧荒謬的眼光，這和大人對任何事物都帶著先入為主的觀念完全相反。只是因為小孩世界對大人世界無益，於是大人拼命想把小孩從他們的世界裡拉出來。

在《絕對小孩》裡，我畫的是小孩眼中的世界，以及小孩世界和大人世界的拉拉扯扯。我相信，這兩個世界的拉扯會一直繼續下去：但我也相信，很多人都還記得自己小時候是不是常有會飛翔起來的感覺？對了，那就是小孩的世界——只有想像，沒有限制；彷彿擁有好多對翅膀、永遠可以在雲朵上遊戲。

每個人都有一次童年，每個人也都會長大。我們每個大人每天都以各自努力的方式活在這世界上，每個小孩每天卻以他們各自不可爭議的方式活在這世界上。如果，我們讓自己的內心每天再做一次小孩，生命的不可思議每天將會在我們身上再流動一次。

二〇〇七、一、十二

朱德庸 這個人

他有一雙成人的眼，和一顆孩子的單純的心。

江蘇太倉人，1960年4月16日來到地球。無法接受人生裡許多小小的規矩，每天都以他獨特而不可思議的方式裝點著這個世界。

大學主修電影編導，28歲時坐擁符合世俗標準的理想工作，卻一頭栽進當時無人敢嘗試的專職漫畫家領域，至今無輟。認為世界荒謬又有趣，每一天都不會真正地重覆，因為什麼事都會發生，世界才能真實地存在下去。

他曾說：「其實社會的現代化程度愈高，愈需要幽默。我做不到，我失敗了，但我還能笑。這就是幽默的功用。」又說：「漫畫和幽默的關係，就像電線桿之於狗。」

朱德庸作品經歷多年仍暢銷不墜，引領流行文化二十載，正版作品兩岸銷量已逾七百萬冊，佔據各大海內外排行榜，在台灣、韓國、中國大陸、香港、東南亞地區及北美華人地區都甚受歡迎。作家余華說：「朱德庸用一種漫畫的巧妙的方式，告訴我們什麼是愛情。」作品陸續被兩岸改編為電視劇、舞台劇，也被大陸傳媒譽為「唯一既能贏得文化人群的尊重，又能征服時尚人群的作家」。

朱德庸創作力驚人，創作視野不斷增廣，幽默的敘事手法和純粹的赤子之心卻未曾受到影響。「雙響炮系列」描繪婚姻與家庭、「澀女郎系列」探索兩性與愛情、「醋溜族系列」剖析年輕世代的觀點，他在《什麼事都在發生》裡展現「朱式哲學」，在《關於上班這件事》中透徹人生百態，《絕對小孩》則真實呈現他心底住著的，那個絕對小孩的觀點。

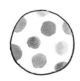

目錄

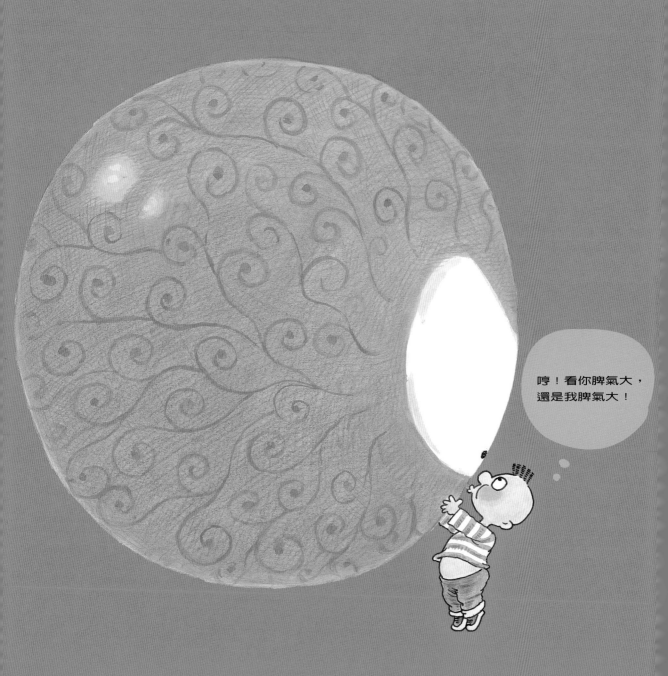

小孩用彩色的眼光看這世界，
即使他們可能是色盲。

哇，一點也沒輕。

原來淚水比汗水
更容易讓人減重。

還好人類直立起來了，不然
我就拿不到糖糖了。

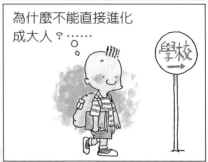

為什麼不能直接進化
成大人？……

學校
→

得獎的小孩。

得獎的小孩。

得獎的小孩。

沒得獎的小孩。

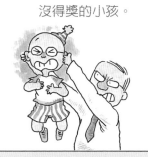

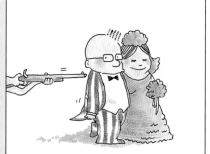

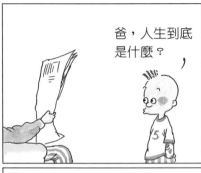

爸，人生到底是什麼？

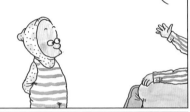

不懂的就要問，只有不停的問，才會不斷的進步。

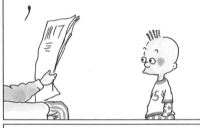

你現在還太小來談論這麼嚴肅的問題。

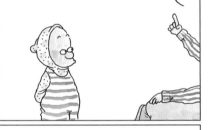

所有的發明家，科學家，從小都是不停的問。

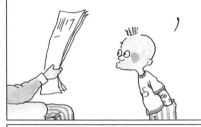

那你覺得人生是什麼？

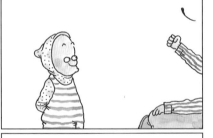

我隨時等著你來問問題。

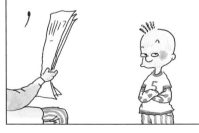

我現在已經嫌太老來談論這麼嚴肅的問題了。

我老爸希望我做一個問題兒童。

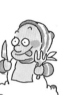

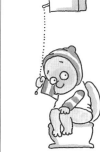

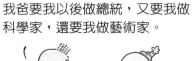

我爸要我以後做總統，又要我做科學家，還要我做藝術家。

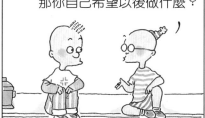

那你自己希望以後做什麼？

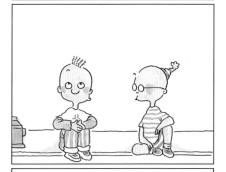

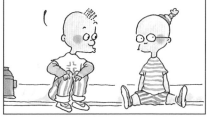

我希望以後做爸爸，爸爸的權力實在太大了。

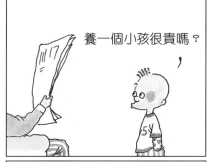

養一個小孩很貴嗎？

非常非常貴，貴到我可以再養一個老婆了。

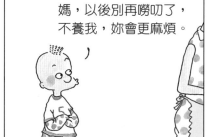

媽，以後別再嘮叨了，不養我，妳會更麻煩。

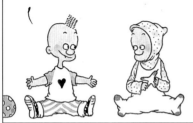

我是你最好的朋友嗎？

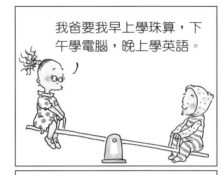

我爸要我早上學珠算，下午學電腦，晚上學英語。

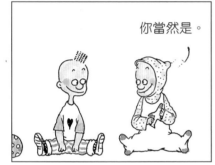

你當然是。

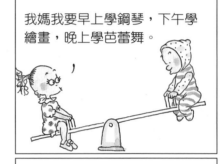

我媽我要早上學鋼琴，下午學繪畫，晚上學芭蕾舞。

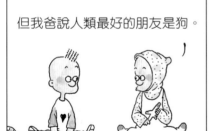

但我爸說人類最好的朋友是狗。

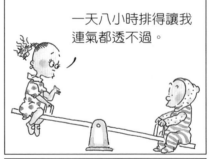

一天八小時排得讓我連氣都透不過。

小孩是大人的上班族。

●人類有免於恐懼的自由，
小孩有免於現實的自由。
●小孩在生活中充滿著想像，
大人只在乎小孩在生活中像不像樣。
●兒童最富有冒險精神，所以他們會不停的誕生。

小孩用樂觀的眼光看待所有大人，
大人用悲觀的眼光看待所有孩子。

小孩看大人的世界是用「心」去看。
大人看小孩的世界只用「眼睛」。

小孩相信奇蹟，大人相信史蹟。

我好希望世界是糖果做的。

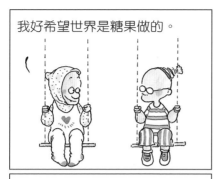

五毛，倒過來的世界跟平常的世界不一樣耶。

我爸也好希望。

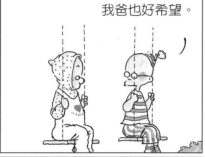

而且很顯然倒過來的世界比較好。

你爸童心未泯？

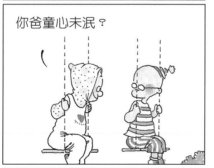

為什麼？

我爸是牙醫。

99分當然比66分好。

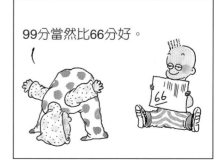

世上有好人、壞人、廢人、窮人、富人……

男人、女人、笨人、聰明人、名人、聖人……

既然有這麼多的人，

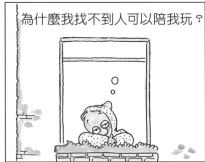

為什麼我找不到人可以陪我玩？

這顆牙痛嗎？　不痛？

這顆呢？　不痛。

這顆呢？那顆呢？　不痛，也不痛。

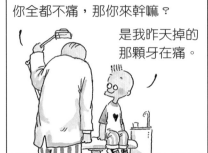

你全都不痛，那你來幹嘛？　是我昨天掉的那顆牙在痛。

大人小孩配

● 小孩喜歡作夢，大人也喜歡作夢。

● 只不過小孩的夢是普遍級，大人的則是限制級。

● 大人整天追求自己的白日夢，卻不准小孩整天作白日夢。

● 兒童是夢想家，等到青春期後他們只想不回家。

大人小孩配

小孩用彩色的眼光看這世界，即使他們可能是色盲。

每個父母都以為自己的小孩是天才，以致於很多小孩為了不讓父母失望，只好拼命讓自己像天才。

我長大後要去巴黎。

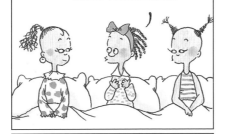

我長大後要去羅馬。

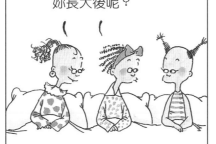

妳長大後呢？

去減肥。

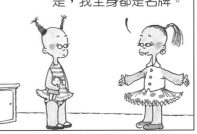

上衣是名牌，裙子也是，我全身都是名牌。

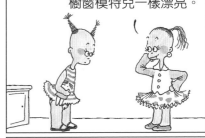

我媽希望把我打扮得像櫥窗模特兒一樣漂亮。

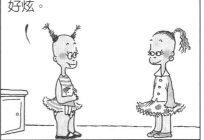

好炫。

好累，我媽也希望我像櫥窗模特兒一樣別亂動。

我要當好人！

我要當好人！

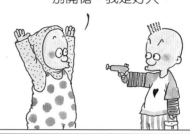

別開槍，我是好人。

我要當好人！

我才要！

證明給我看。

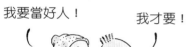

別吵了，這世上根本就沒有真正的好人。

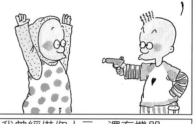

我曾經借你十元，還有機器人、遊戲卡、怪獸對打機，你沒還我，我也都沒要。

一個世故的小孩。

唉，殺人滅口……

大人小孩配

○小孩慣用語是「我們的」，大人慣用語是「我的」。

○小孩的世界是由玩具做天空，糖果做大地，遊戲當法則，父母是四季。

大人的世界是由地位做天空，金錢做大地，人際關係當法則，電視是四季。

大人小孩配

●每個小孩都是哲學家，因為他們幾乎都擁有一對令人費解的父母。
每對父母都是教育家，因為他們幾乎都擁有一套令人費解的教育方式。

●大人的使命是上班，小孩的使命是上課。

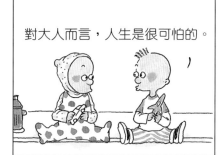

對大人而言，人生是很可怕的。

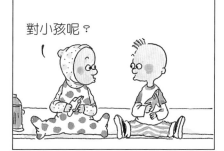

對小孩呢？

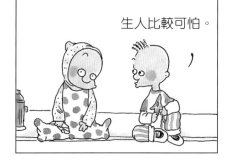

生人比較可怕。

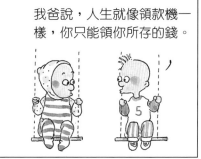

我爸說，人生就像領款機一樣，你只能領你所存的錢。

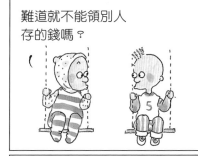

難道就不能領別人存的錢嗎？

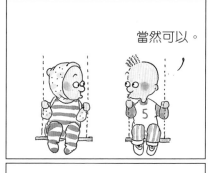

當然可以。

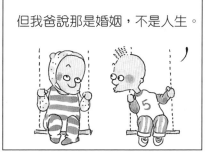

但我爸說那是婚姻，不是人生。

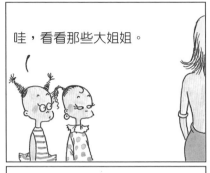

哇，看看那些大姐姐。

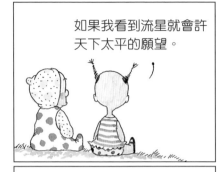

如果我看到流星就會許天下太平的願望。

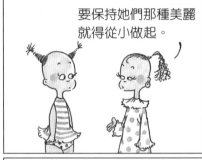

要保持她們那種美麗就得從小做起。

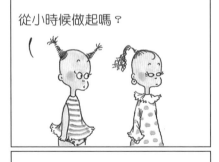

從小時候做起嗎？

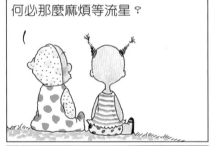

何必那麼麻煩等流星？

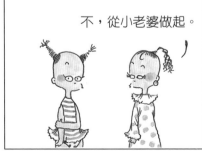

不，從小老婆做起。

我媽每次都說只要等我睡著，天下就太平了。

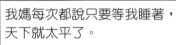

大人小孩配

● 大人都有競爭心態，只不過因為自己已經長大，許多事不方便再競爭，所以轉而讓小孩替代他們去競爭。

● 大人看大人的世界是用成功作標準。

● 大人看小孩的世界則是用成績作標準。

爸媽希望小孩聽他們的話，小孩希望爸媽聽他的話，結果是誰錯誰的話，也不聽誰的話。

人生是不斷的犯錯與原諒。父母原諒小孩所犯的錯，小孩長大成人後再原諒父母以前所犯的錯。

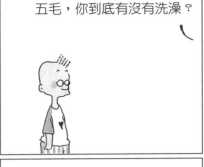

五毛，你到底有沒有洗澡？

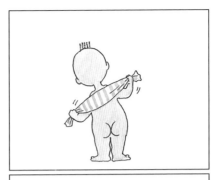

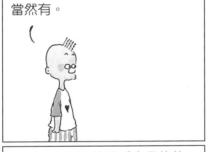

當然有。

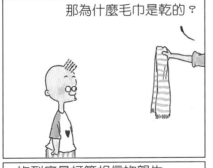

那為什麼毛巾是乾的？

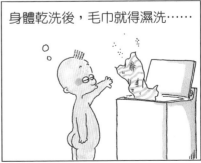

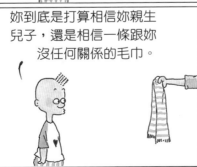

妳到底是打算相信妳親生兒子，還是相信一條跟妳沒任何關係的毛巾。

身體乾洗後，毛巾就得濕洗……

神燈，神燈，我要許一個願望，就是永遠不要上學。

抱歉，我無法完成你的願望。

因為我不是神燈，我只是你床旁的夜壺。

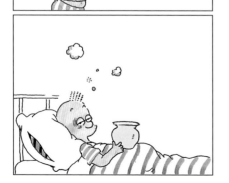

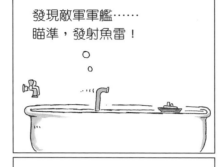

發現敵軍軍艦……
瞄準，發射魚雷！

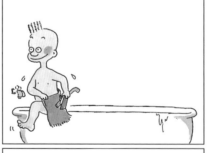

嗒！

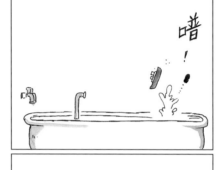

是誰在浴缸裡上大號！？

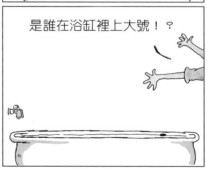

大人小孩配

● 大人的世界是一個數目的世界。
● 小孩的世界是一個速食的世界。
● 小孩的世界是由糖果做成的。
● 大人的世界是用買糖果的錢構成的。
● 大人的壓力是業績，小孩的壓力是成績。

大人小孩配

● 小孩腦袋裡充滿著「不可能」的事物，
大人腦袋裡充滿著「不能」的規矩。

● 白馬王子配白雪公主，那是大人的想法。
漢堡配薯條加可樂，那才是小孩的想法。

● 人生如果是一場戲劇，兒童就是惡作劇。

媽咪，今天一定要去上學嗎？

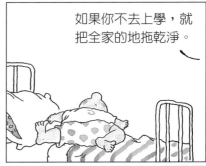
如果你不去上學，就把全家的地拖乾淨。

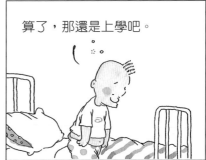
算了，那還是上學吧。

各位同學，今天我們把全校的地拖乾淨。

起來！坐下！

打滾！裝死！

我以後再也不敢亂惹狗了……

笨狗！沒一句聽得懂！

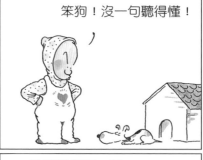

我以後再也不敢亂惹你媽了……

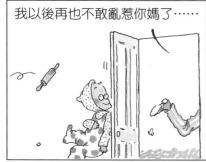

牠聽得懂這一句……

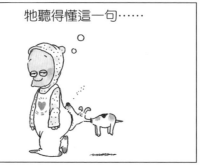

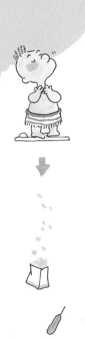

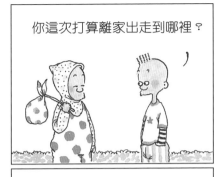

你這次打算離家出走到哪裡？

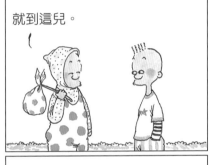

就到這兒。

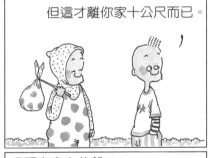

但這才離你家十公尺而已。

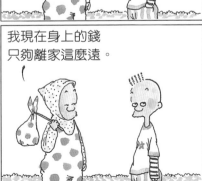

我現在身上的錢只夠離家這麼遠。

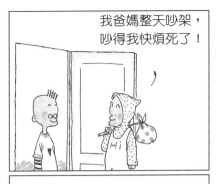

我爸媽整天吵架，吵得我快煩死了！

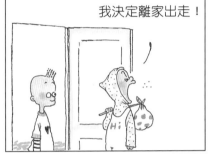

我決定離家出走！

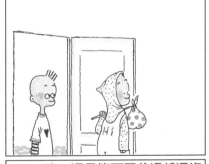

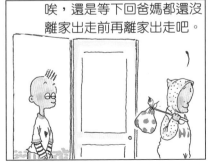

唉，還是等下回爸媽都還沒離家出走前再離家出走吧。

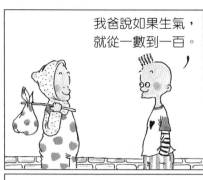

我爸說如果生氣，就從一數到一百。

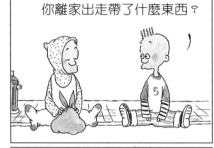

你離家出走帶了什麼東西？

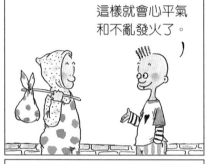

這樣就會心平氣和不亂發火了。

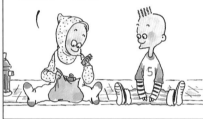

我帶了……刮鬍刀、古龍水、信用卡、領帶……

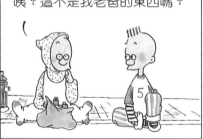

咦？這不是我老爸的東西嗎？

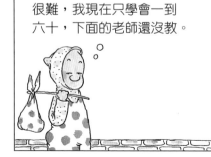

很難，我現在只學會一到六十，下面的老師還沒教。

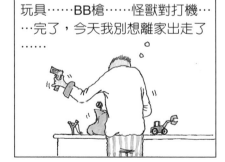

玩具……BB槍……怪獸對打機……完了，今天我別想離家出走了……

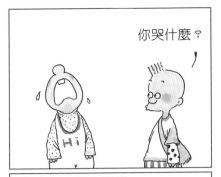
你哭什麼?

伯母,披頭離家出走,難道妳都不擔心?

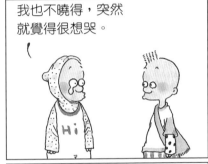
我也不曉得,突然就覺得很想哭。

放心,他會出現的。

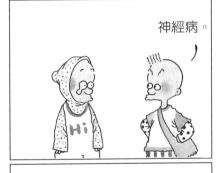
神經病。

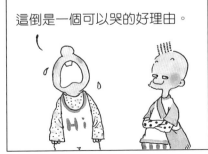
這倒是一個可以哭的好理由。

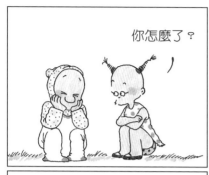

你怎麼了？

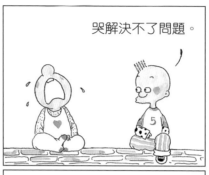

哭解決不了問題。

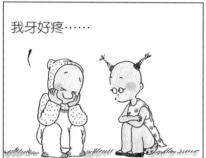

我牙好疼……

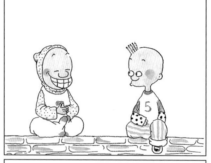

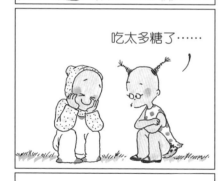

吃太多糖了……

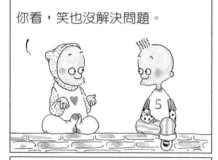

你看，笑也沒解決問題。

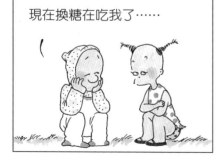

現在換糖在吃我了……

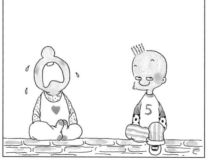

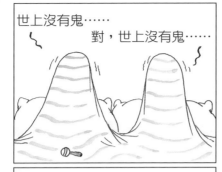

世上沒有鬼⋯⋯
對，世上沒有鬼⋯⋯

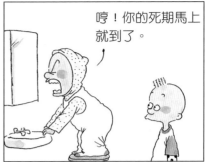

哼！你的死期馬上就到了。

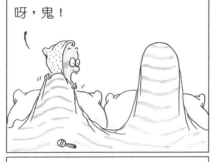

呀，鬼！

我再也不必忍受你。
哈，哈，你死定了！

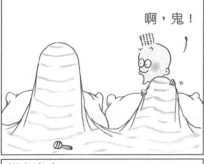

啊，鬼！

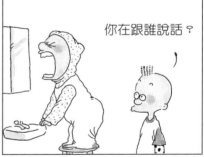

你在跟誰說話？

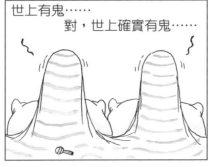

世上有鬼⋯⋯
對，世上確實有鬼⋯⋯

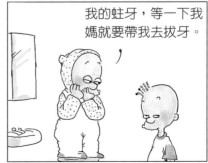

我的蛀牙，等一下我媽就要帶我去拔牙。

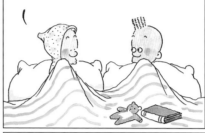

大人小孩配

● 無法可管的噪音就是兒童嬉戲時的聲音。

● 兒童是製造問題的高手，同時也是解決問題的高手。因為只要他離開，問題就消失了。

● 所謂兒童專家，就是自以為了解孩子的世界，其實只是不夠了解成人世界的那一種人。

●一個小孩只是一個小孩,兩個小孩就是一場災難。

●災難的規模大小與小孩的數目成正比。

●需要彌補損害的程度與小孩的年齡成反比。

●兒童有益於活絡市場經濟,因為他們總是不停的弄壞東西。

牛頓在蘋果樹下發明了萬有引力定律。

我在思考為什麼人要洗澡?

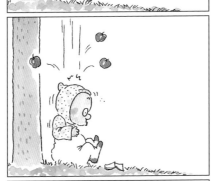

愛因斯坦在這個年紀絕不會只想這麼狹窄的問題。

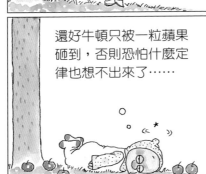

還好牛頓只被一粒蘋果砸到,否則恐怕什麼定律也想不出來了……

為什麼人跟狗跟貓要洗澡?

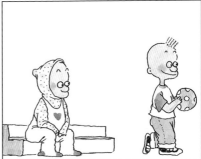

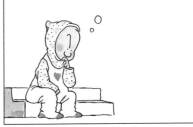

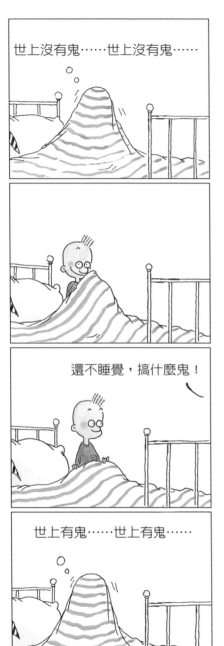

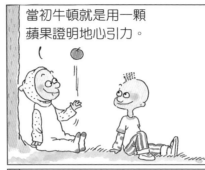

當初牛頓就是用一顆蘋果證明地心引力。

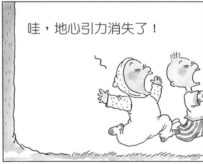

哇,地心引力消失了!

大人小孩配

● 不貳過最簡單的方法,就是犯第二次錯時決不承認。

——一個頑童的頑皮哲學。

● 小孩喜歡神話、童話、鬼話、笑話,更喜歡不聽話。

大人小孩配

成人和兒童最大的區別在於：兒童只在乎玩具，大人只在乎玩具價錢。

● 出生法則五大類型：

(1) 笨父母生出笨小孩。

(2) 聰明父母生出聰明小孩。

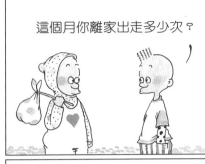

這個月你離家出走多少次？

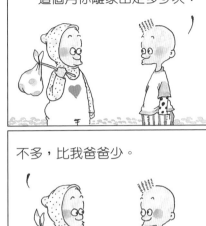

不多，比我爸爸少。

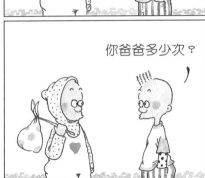

你爸爸多少次？

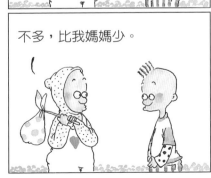

不多，比我媽媽少。

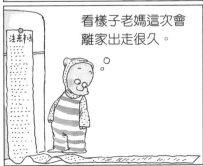

看樣子老媽這次會離家出走很久。

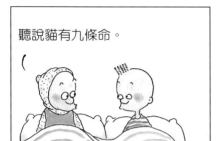

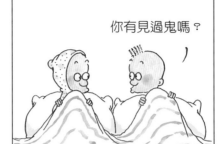

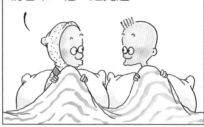

(3) 笨父母生出聰明小孩。
(4) 聰明父母生出笨小孩。
(5) 生出的小孩決定父母是聰明還是笨。

● 不要隨便罵自己的小孩笨，有時你會不小心罵到自己。

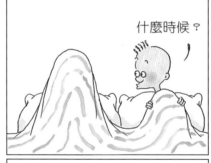

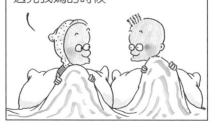

大人小孩配

再笨的大人都能為這世界創造出一些好東西，譬如說：製造孩子。

大人有個大人世界，小孩有個小孩世界。

大人用盡方法想把小孩拉到他們的世界裡，小孩卻只想待在自己的世界。

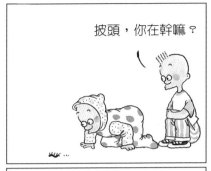

我們來玩扮家家酒。

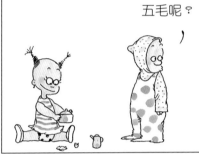

五毛呢？

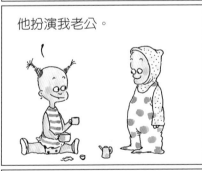

他扮演我老公。

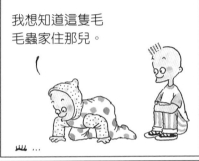

披頭，你在幹嘛？

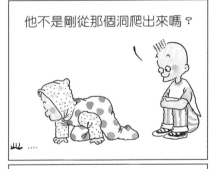

我想知道這隻毛毛蟲家住那兒。

他不是剛從那個洞爬出來嗎？

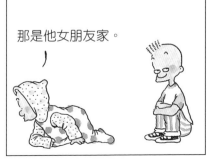

那是他女朋友家。

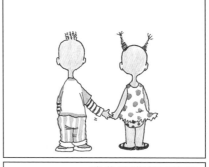

關於我同時牽了兩個女生的手，妳爸怎麼說？

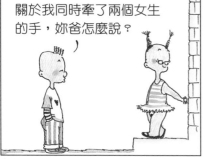

我爸說誰牽了我的手誰就得娶我。

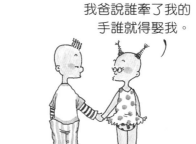

他什麼也沒說。

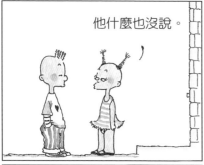

但我剛才也牽了她的手？！

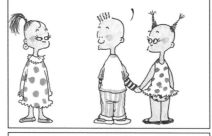

他現在正在向我媽解釋有關昨天牽了另一個女人的手的事。

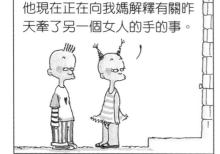

慘了，我們有外遇的麻煩了。

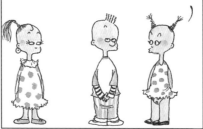

● 大人世界和小孩世界相同的問題是：

● 小孩的零用錢不夠用，大人的薪水也不夠用。

● 小孩想哭就哭，該笑就笑，要叫就叫，這是他們和大人最不相同之處。

● 小孩不需要睜一隻眼閉一隻眼也能交朋友。

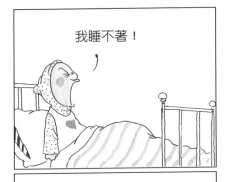

我睡不著！

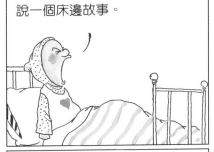

說一個床邊故事。

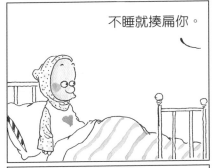

不睡就揍扁你。

世上最有效的床邊故事……

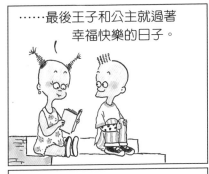

……最後王子和公主就過著幸福快樂的日子。

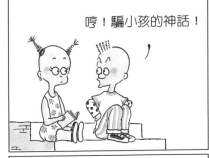

哼！騙小孩的神話！

誰說的，我爸也用這神話騙過我媽。

● 兒童都喜歡小丑，大人則否，因為自己已經夠像了。

● 大人不喜歡生日蛋糕上的蠟燭多，是因為擔心透露自己的年齡。小孩不喜歡生日蛋糕上的蠟燭多，是因為擔心沾掉太多鮮奶油。

正當激光原子俠準備給予宇宙惡魔致命一擊時……

我是全宇宙最偉大的激光原子俠！

突然，激光原子俠不知怎麼回事，竟然收起了激光槍……

翱翔於星空中，為人類謀取最大福祉。

此刻，全人類都無法理解為何激光原子俠放棄了一個給予全世界永久和平的機會……

啊！星河系最邪惡的力量出現了。

原來，激光原子俠得趕回家寫功課，否則自己的世界明天就要被老師摧毀了……

起床上學了。

大人小孩配

● 小孩都是樂天派，所以好事都會發生在他們身上。大人是悲天派，所以好事也會被他們搞成了壞事。

● 兒童經常笑臉迎人，因為他們知道長大後就笑不出來了。

大人小孩配

● 大人的速度總比小孩快，大人的想像總比小孩慢。

● 對大人來說，時間永遠不夠用；
對小孩來說，時間永遠用不完。

● 對大人來說，世界再大還是只有這麼大；
對小孩來說，他自己的世界已經很大了。

激光原子俠又再度出現拯救全世界！

但是宇宙惡魔實在太厲害了！

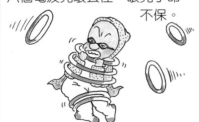

激光原子俠這時被惡魔射出的八個電波光環套住，眼見小命不保。

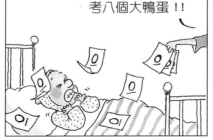

死孩子，你怎麼連考八個大鴨蛋！！

一隻羊，兩隻羊，三隻羊，四隻羊……

二十隻羊，二十一隻羊，二十二隻羊，二十三隻羊……

六十隻羊，六十一隻羊，六十二隻羊，六十三隻羊……

媽，我房裡都是羊騷味，能跟你們睡嗎？

爸爸的行李。

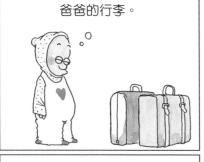

媽媽的行李。

我的行李。

大家抽籤決定誰先離家出走。

第三次世界大戰一觸即發，又是激光原子俠出動的時候了。

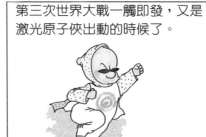

經過再三幹旋，終於讓布希和賓拉登握手言和。

什麼幹旋！是「斡」旋，你到底在寫什麼！

唉，第三次世界大戰就為了一個錯別字而無法挽回……

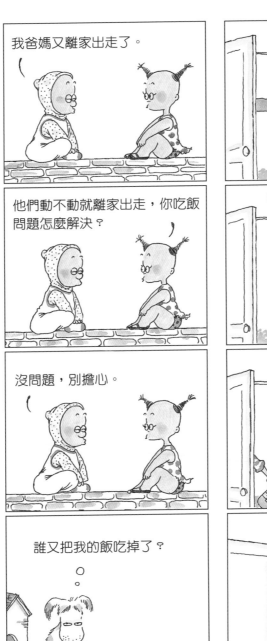

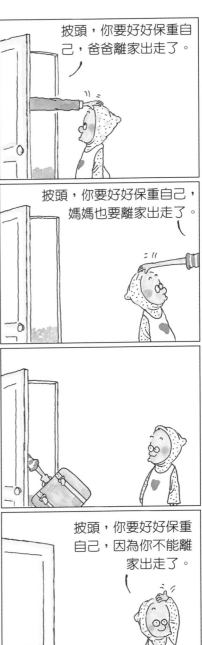

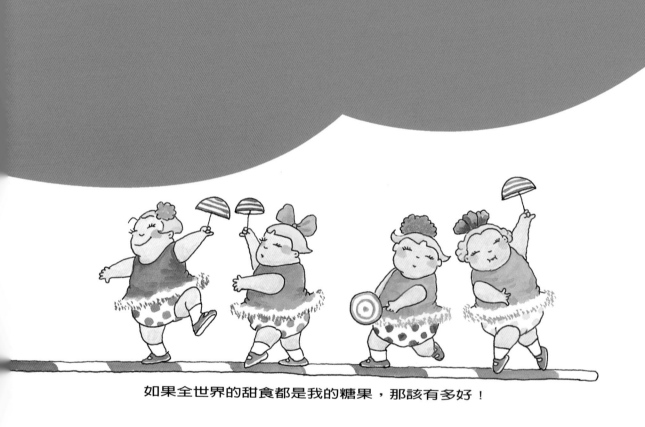

如果全世界的甜食都是我的糖果，那該有多好！

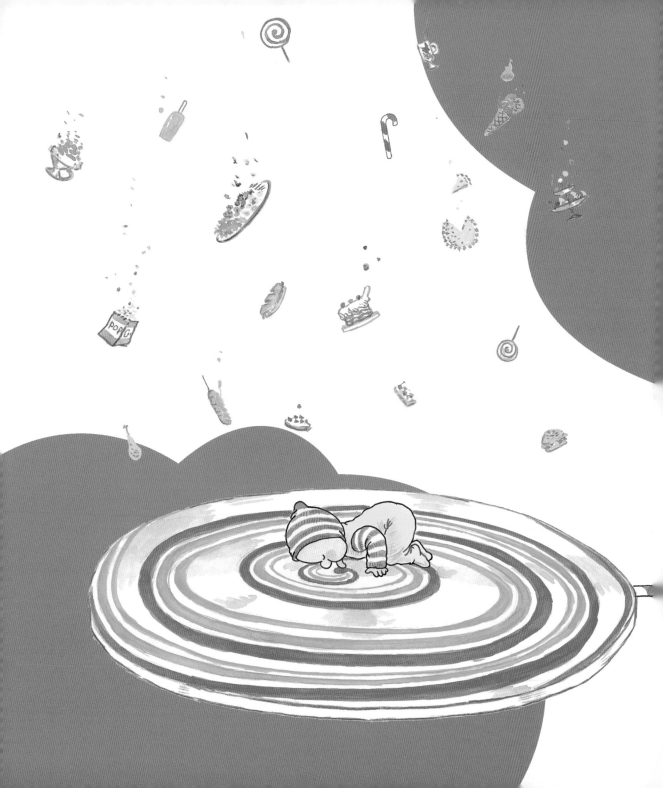

不准餵食動物！

大人每天多認識一些別人，
小孩每天多認識一些自己。

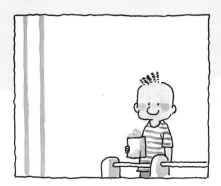

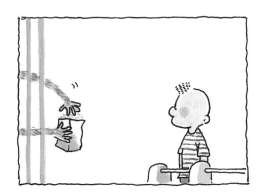

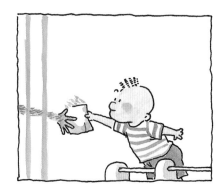

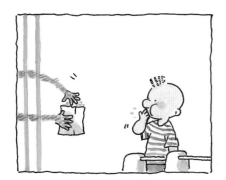

動物總可以餵食
人類吧……

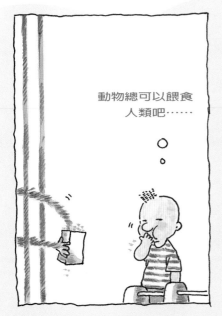

曬正面。

曬背面。

曬側面。

曬「裡面」。

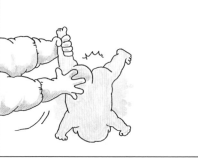

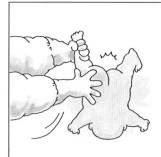

難道一定要用這種
方式才能迎接我到
這世界來嗎？

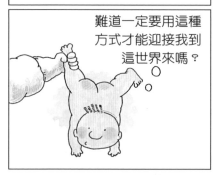

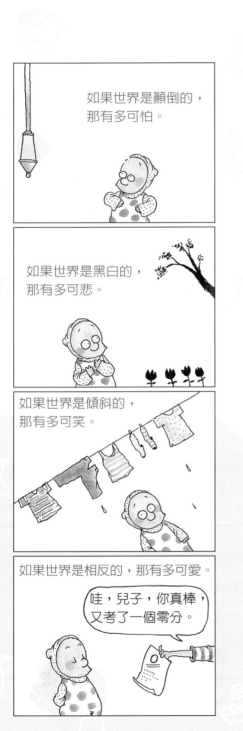

如果世界是顛倒的，
那有多可怕。

如果世界是黑白的，
那有多可悲。

如果世界是傾斜的，
那有多可笑。

如果世界是相反的，那有多可愛。

哇，兒子，你真棒，
又考了一個零分。

從小得先學著練習
大人的虛偽世界。

1……

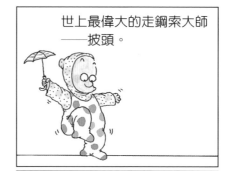

世上最偉大的走鋼索大師
——披頭。

2……

無論再艱困的繩
索也難不倒他。

3……

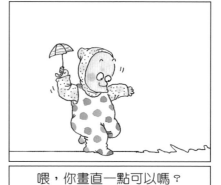

我鍛練得還不夠，你明天
得加點油。

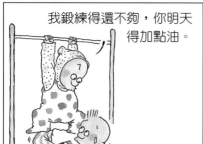

喂，你畫直一點可以嗎？
這樣我怎麼表演特技！

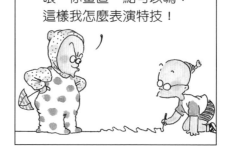

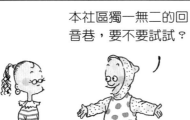
本社區獨一無二的回音巷，要不要試試？

最近心算學得如何？

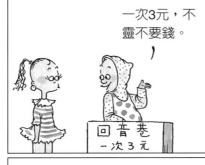
一次3元，不靈不要錢。

回音巷
一次3元

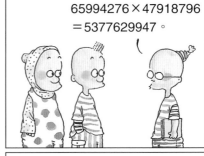
65994276×47918796
＝5377629947。

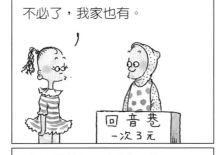
不必了，我家也有。

回音巷
一次3元

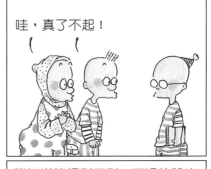
哇，真了不起！

我媽說的每一句話，我老爸都會複誦一遍。

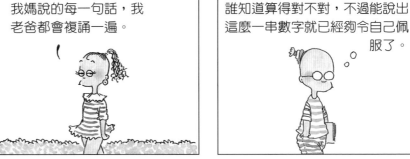
誰知道算得對不對，不過能說出這麼一串數字就已經夠令自己佩服了。

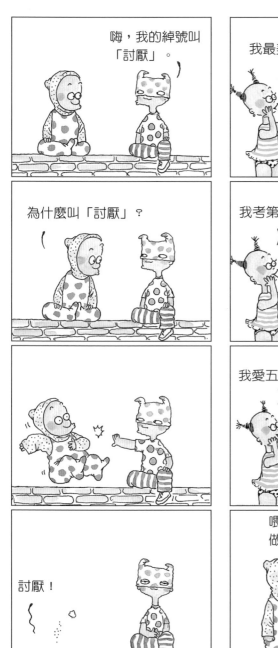

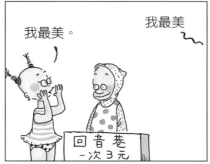

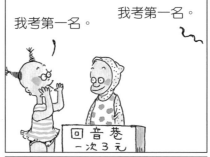

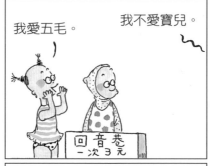

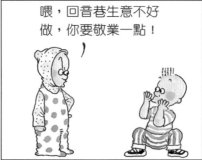

大人小孩呸

● 天使分淘氣天使、貪吃天使、護身天使、節日天使、幸運天使。

但大部分孩子一生只會碰到一個天使——天天支使你的媽媽。

● 如果小孩是天使，大人就是凡人——煩人的煩。

虛偽的小孩和不虛偽的大人同樣讓人受不了。

大人裝小孩模樣時必有病。

小孩裝大人模樣時必有詐，

大人裝小孩的模樣很可怕。

小孩裝大人的模樣很可愛，

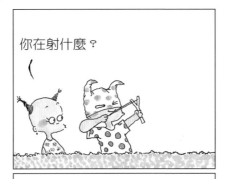

你在射什麼？

小鳥。

老師說要愛護小動物。

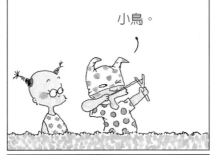

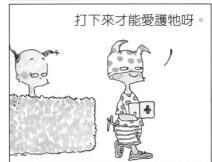

打下來才能愛護牠呀。

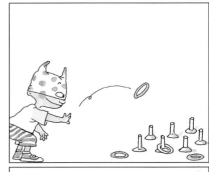

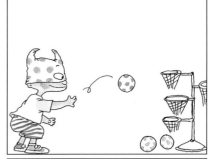

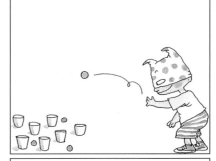

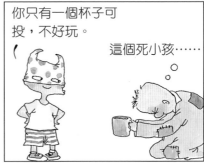

你只有一個杯子可投，不好玩。

這個死小孩⋯⋯

根據研究，當速度快到某個程度時，時間就會不存在。

你在幹嘛？

跟時間賽跑。

誰贏了？

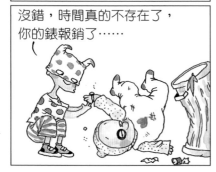
沒錯，時間真的不存在了，你的錶報銷了……

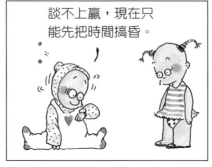
談不上贏，現在只能先把時間搞昏。

大人小孩呸

● 小孩的世界讓人想玩，大人的世界讓人想逃。
● 大人每天多認識一些別人，小孩每天多認識一些自己。
● 小孩希望快點長大，這樣才能明白大人有多蠢。

● 大人分有錢和沒有錢的兩種。

● 小孩分父母有錢和父母沒錢兩種。

● 小孩愛問：「為什麼我？」大人常問：「我為了什麼？」

● 小孩是最富有勇氣的，因為他們知道害怕。

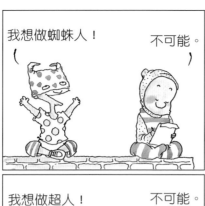

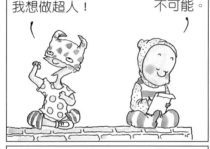

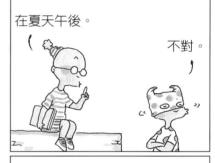

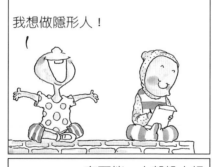

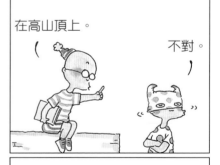

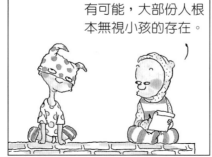

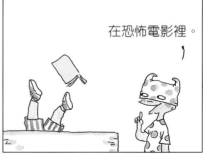

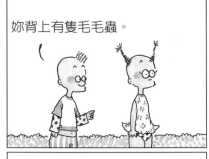

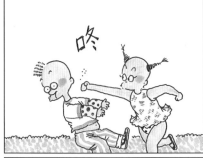

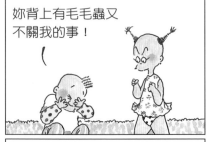

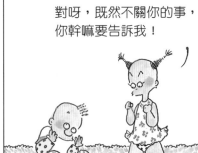

大人小孩呸

● 小孩讓大人最吃不消的是：他們一切率性而為，沒有任何計劃。
● 大人讓小孩最吃不消的是整套的人生規劃。
● 在那兒跌倒就在那兒爬起的這句名言只適用於兒童。

大人小孩呸

●小孩用屁股放屁，大人用嘴巴。

●大人常教導小孩別撒謊，但做最多撒謊示範的也是大人。

●小孩說謊並不是因為有很好的記憶力，而是因為有很好的創造力。

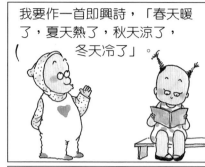

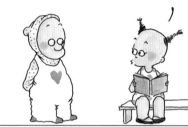

大人小孩呸

●小孩是即將被毀壞的大人，大人是已經被毀壞的小孩。

●小孩的腦袋像迷宮，繞來繞去有著各種可能。大人的腦袋像泥沼，除了原地踏步還會使人往下沉。

064

別人的玩具都比你的新，別人的糖果也比你的甜，別人的父母當然一定比你自己的好了。

小孩應付外面世界的唯一法寶就是撒謊——大人何嘗不是？

考零分還笑得這麼開心！

剛開始很難過，但漸漸的就習慣了。

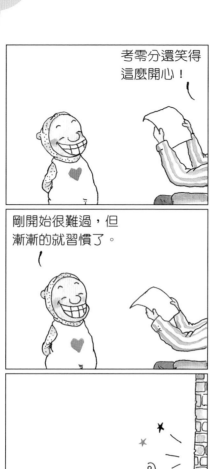

剛開始很痛，但漸漸的就習慣了。

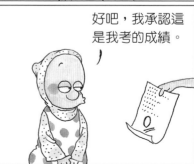

好吧，我承認這是我考的成績。

小孩天天要上學。

大人天天要上班。

想想這種人生,我就要發瘋了!

奇怪,平常到這個時候應該肚子已經很餓了……

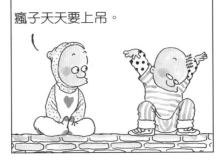
瘋子天天要上吊。

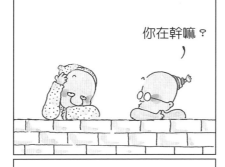

你在幹嘛？

1.2.3.4.5.6……

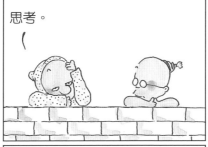

思考。

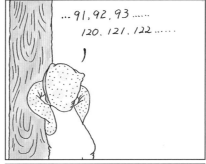

…91.92.93……
120.121.122……

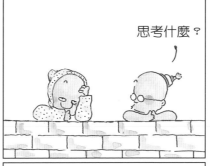

思考什麼？

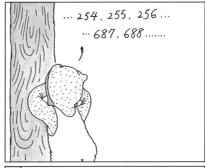

…254.255.256…
…687.688……

思考我到底該思考什麼。

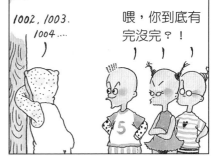

1002.1003.
1004…

喂，你到底有
完沒完？！

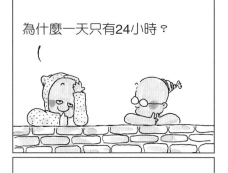
為什麼一天只有24小時？

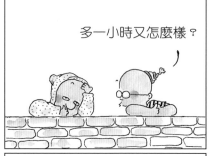
如果一天有25小時就好了。

咕

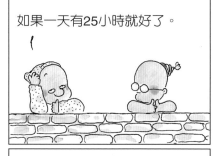
多一小時又怎麼樣？

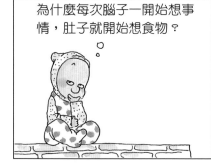
為什麼每次腦子一開始想事情，肚子就開始想食物？

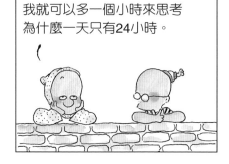
我就可以多一個小時來思考為什麼一天只有24小時。

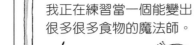

我正在練習當一個能變出
很多很多食物的魔法師。

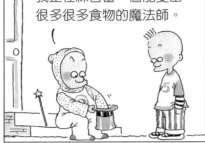

你練到什麼階段了？

誰把冰箱裡的東西都吃光了！

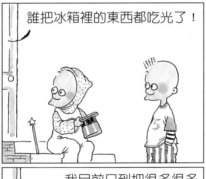

我目前只到把很多很多
食物變不見的階段。

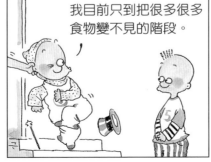

最後這部份應該
是大人的夢境。

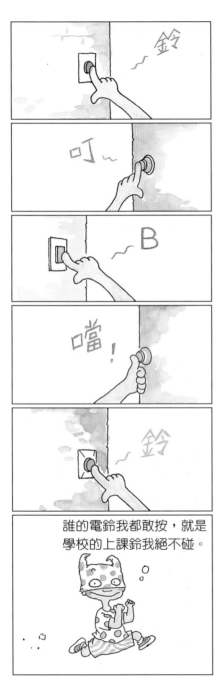

誰的電鈴我都敢按，就是學校的上課鈴我絕不碰。

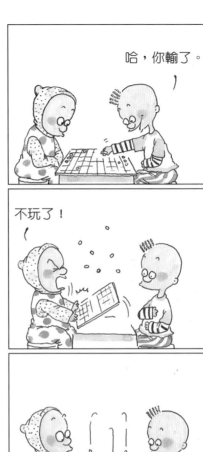

哈，你輸了。

不玩了！

哈，你還是輸了。

原來偉人小時候
並不偉大。

名人小時候
也不有名。

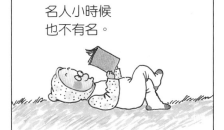

壞人小時候
也並不壞。

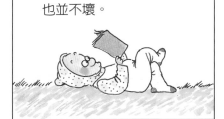

怪不得沒有小
孩寫回憶錄。

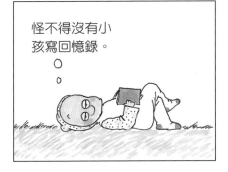

原來是你們這兩個小
鬼亂按我家電鈴！

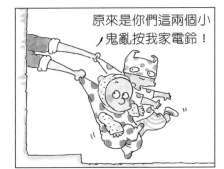

不是我按的。

我明明看見你們按的！

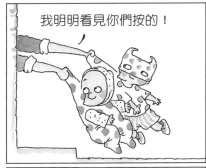

你要有科學精神，不要太
相信眼睛看到的事情。

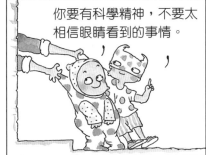

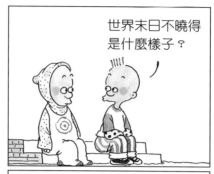

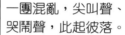

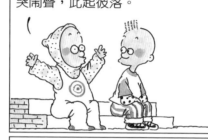

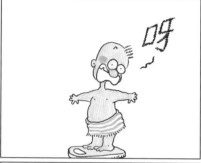

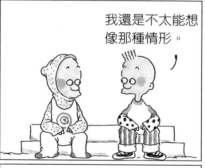

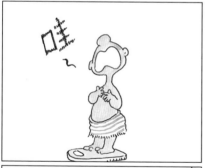

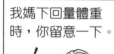

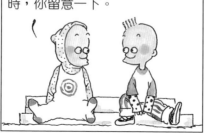

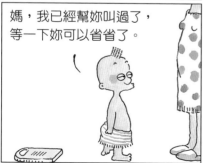

大人小孩呸

● 兒童排隊好玩定律：

(1) 別排短的隊伍，人少的地方一定不好玩。

(2) 別排長的隊伍，人多的地方好東西一定先被搶光。

(3) 別排在大個子小孩前面，他隨時能插你的隊。

大人小孩呸

(6) 快輪到你之前，老師一定會來找你要你脫隊。

(5) 當你改變主意轉到另一排隊伍後，你原來那排速度會突然加快。

(4) 不管你多麼精心挑選隊伍，另一排一定動得比較快。

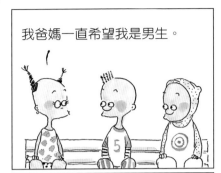

我爸媽一直希望我是男生。

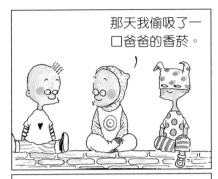

那天我偷吸了一口爸爸的香菸。

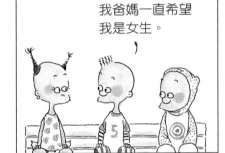

我爸媽一直希望我是女生。

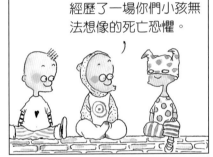

經歷了一場你們小孩無法想像的死亡恐懼。

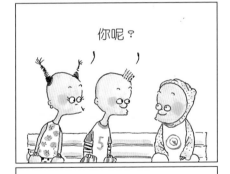

你呢？

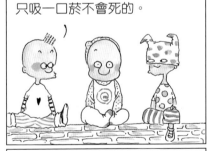

只吸一口菸不會死的。

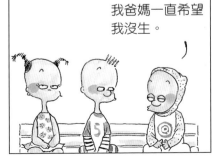

我爸媽一直希望我沒生。

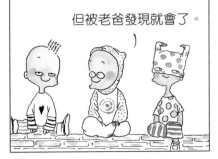

但被老爸發現就會了。

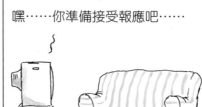
嘿……你準備接受報應吧……

謝謝收看靈異節目。

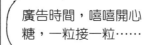
廣告時間，嘻嘻開心
糖，一粒接一粒……
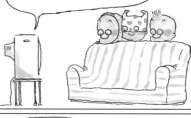

哇，你膽子好大，從頭看到尾。

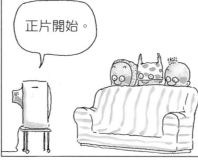
正片開始。

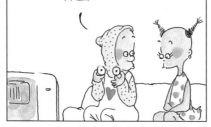
什麼？

嘿……你準備接
受報應吧……

大人小孩呸

074

● 貪吃鬼貪吃小祕笈：

(1) 先吃好吃的，難吃的食物永遠剩得比較多。

(2) 先吃容易嚥的，這樣才能在最短時間塞下最多食物。

(3) 別坐在噸位比你大的小孩旁邊，他吃不夠時

會接著吃你的。
(4)吃之前先弄清楚要不要錢。
(5)只要一直不停的吃下去，你就會吃最多。

小孩說小謊，大人說大謊，不大不小的人每天被小謊大謊支配。

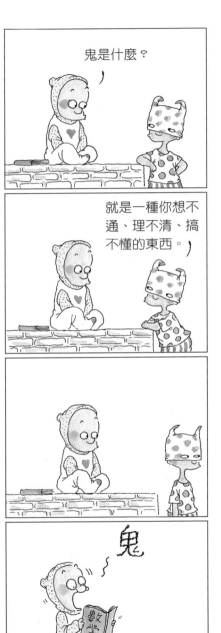
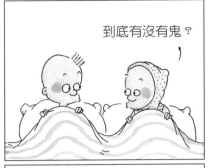
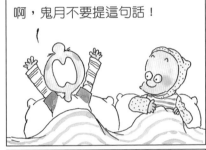
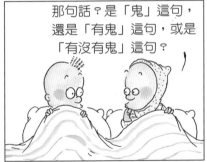

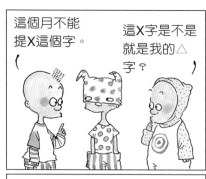

這個月不能提X這個字。

這X字是不是就是我的△字？

我不曉得你的△字跟我的X字是不是同樣意思？

只要你的X字跟他的○字是同樣意思，那就跟我的△字一樣意思。

唉，弄了半天，其實大家避免的就是直接說「鬼」這個字。

世上為什麼有鬼？

這還不簡單，有人就有鬼，有鬼就有神。

那有神就有什麼？

就有神經病。

● 糖果祕密定律：

(1) 愈便宜的糖果愈好吃。

(2) 你嘴裡牙齒數目和你吃的糖果成反比。

(3) 牙疼那一天，你得到糖果的機率最大。

(4) 別人嘴裡的糖一定比你嘴裡的甜。

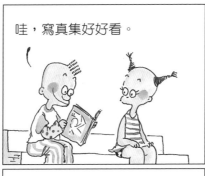

哇，寫真集好好看。

討厭鬼！　　小氣鬼！

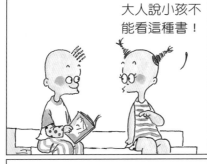

大人說小孩不能看這種書！

好吃鬼！　　貪心鬼！

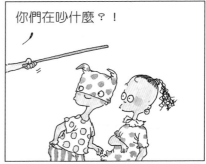

你們在吵什麼？！

我現在是大人了。

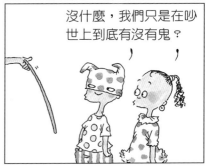

沒什麼，我們只是在吵世上到底有沒有鬼？

兒童玩具七大煩惱：

(1) 你擁有的玩具不是你要的。

(5) 同樣的糖，別人拿到的就是比你的大。

(6) 如果你的比較大，糖果比你小的小孩塊頭一定比你大，後果請自己想像。

哦，好帥……

ㄨㄦ△#

真搞不懂這些男藝人怎麼一點都不像男人。

天呀，打到人了。

辛苦學人話還是有代價的……

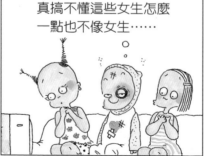
真搞不懂這些女生怎麼一點也不像女生……

大人小孩呸

(2)別人的玩具永遠比你的好玩比你的新穎。
(3)喜歡的玩具永遠買不起。
(4)愈不喜歡的玩具愈堅固。
(5)好不容易擁有想要的玩具，則款式早已過時。
(6)愈貴的玩具愈容易故障。

（7）故障時父母絕不會怪罪玩具，只會怪罪你。

● 小孩都有邪惡的一面，只是他們會用可愛來掩飾。

● 大人要加班，小孩要補習，天啊！這是什麼世界！

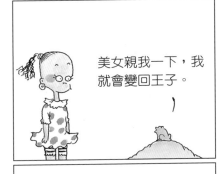

美女親我一下，我就會變回王子。

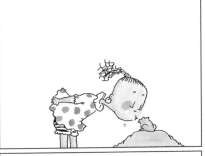

不曉得誰會收到我的情書？

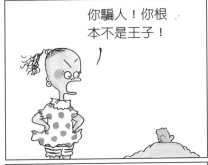

你騙人！你根本不是王子！

不管是誰收到，相信都會覺得很溫暖。

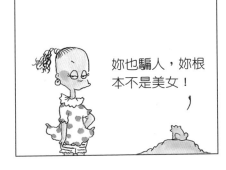

妳也騙人，妳根本不是美女！

這個新鳥窩好溫暖。

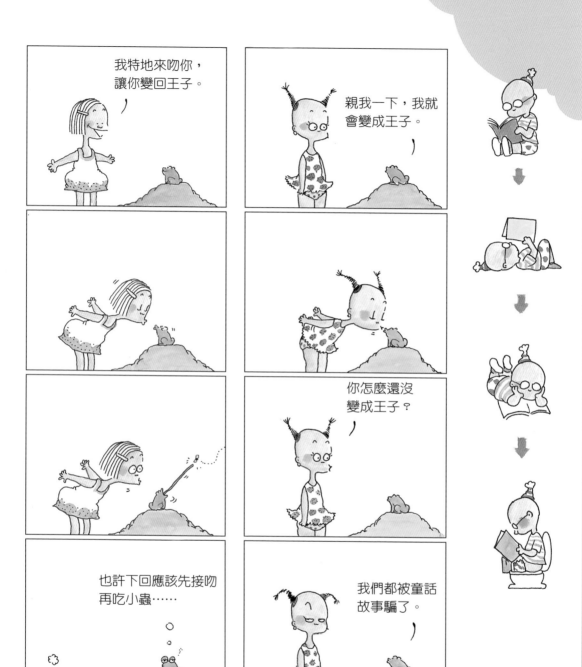

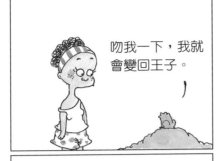

吻我一下，我就會變回王子。

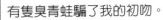
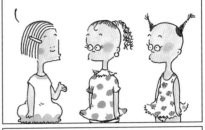

有隻臭青蛙騙了我的初吻。

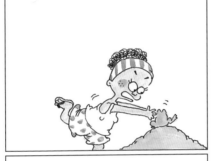

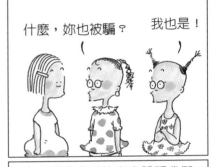

什麼，妳也被騙？　我也是！

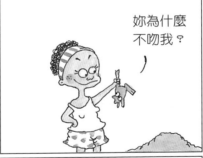

妳為什麼不吻我？

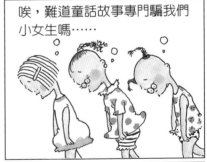

唉，難道童話故事專門騙我們小女生嗎……

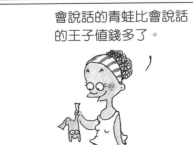

會說話的青蛙比會說話的王子值錢多了。

如果全世界的玩具都是我的玩具，那該有多棒！

到底是小孩屬於小精靈？還是小精靈屬於小孩？誰也不知道。我們只知道小精靈和小孩之間，有一堆共同定律：

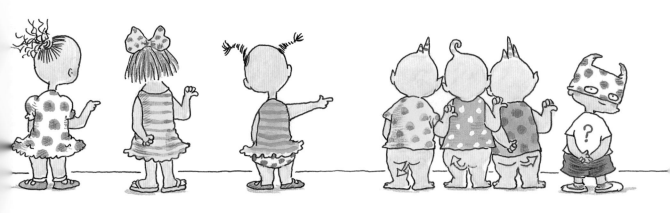

快樂小小精靈定律：

每天都是快樂的一天，每分鐘都是快樂的一剎那，每件事都是快樂的一次經驗。

這個世界真的是讓你睜開眼睛就那麼快樂。如果你忘記了，趕緊閉上眼睛，再睜開一次。

傷心小小精靈定律：

我的眼淚最多了，我的哭聲最快了，我傷心起來最專心了。

前一秒鐘還在笑，後一秒鐘我就哭了。前一秒鐘還在哭，後一秒鐘我又忘了。

無聊小小精靈定律：

你說這個世界很無聊？沒錯每件事都很無聊。可是我好喜歡做每件無聊的事，不管它有多無聊，所以這個世界怎麼會無聊呢？

髒髒小小精靈定律：

爸爸說這個好髒，媽媽說那個好髒。婆婆說這樣最髒了，姊姊說那樣最髒了。其實每個東西都好好玩，髒和不髒我都一樣開心。到底怎麼樣才算髒呢？

誰幹的？

我說不是我幹的，他說不是他幹的，你說不是你幹的，
但老師說一定是其中一個人幹的！
到底是其中哪一個幹的？
他說不是他幹的，你還是說不是你幹的，我當然說不是我幹的。

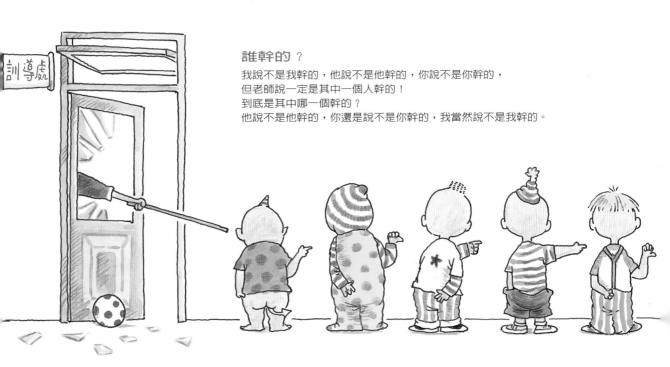

壞壞小精靈定律：

大家都不知道，這個世界上每樣東西都是該拿來破壞的，只有我知道。

如果不破壞，遲早有一天它還是會壞的，所以要靠我先把它弄壞呀。你說對不對？

夢幻小精靈定律：

每個白天的真實和每個夜晚的夢幻，加起來才是屬於我們自己的童話故事，這件事小孩才懂。

只有大人會叫我們把夢幻和真實分清楚，那我們的故事就會愈來愈少了，怎麼辦呢？

懶惰小精靈定律：

世界上最舒服的事，就是什麼都不做。

世界上最好玩的事，就是什麼都不做。

世界上最重要的事，就是什麼都不做。

勤勞小精靈定律：

我擦這邊，我洗那邊，我整一整，我疊一疊。我整天都在忙，忙著幫大人的忙，一直到大人說：你愈幫愈忙，愈忙愈幫。

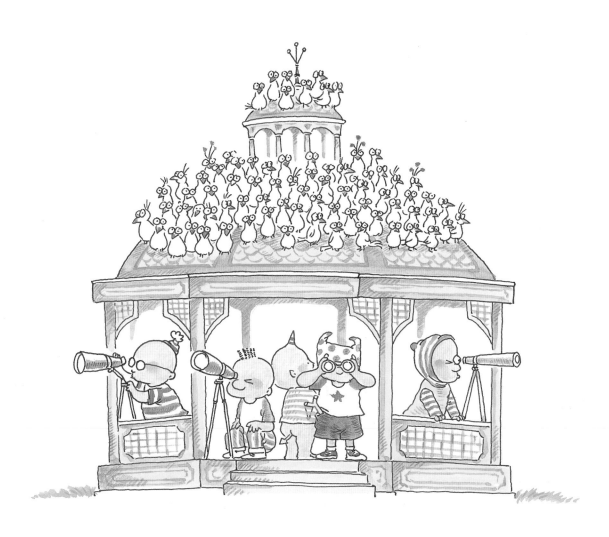

貪吃小精靈定律：

我的嘴巴是用來吃好吃東西的，

我的鼻子是用來聞好香食物的，

我的耳朵是用來聽碗盤叮噹響的，

我的眼睛是用來看冰淇淋和糖果的，

我的屁股是用來吃太多以後給大人打的！

動動小精靈定律：

我每分鐘都在動，我每秒鐘都在動，我睡覺起來都在動。

聽說八個足球前鋒接力都比不上我，聽說十個棒球隊員滑壘都擋不住我。

能不能不要一天到晚動來動去？等我長大就不會了。

軟軟小精靈定律：
我全身都軟軟軟，我玩遊戲也軟軟軟，我交朋友也軟軟軟。
我軟得像棉花糖，我軟得像甜果凍，我軟得像冰淇淋。
我看世界沒有對和錯，沒有黑和白。這樣也可以，那樣也好玩。為什麼他們大人不懂得這麼多軟軟軟呢？

瘋狂小精靈定律：
如果不開玩笑，這個世界還需要小孩嗎？如果不惡作劇，這個世界還需要遊戲嗎？真正的瘋狂，只有我們懂得。沒有界線，只有想像，就像在白雲上打滾，在露珠裡跳舞。你也來吧。

排隊
從東排到西，從早排到晚，從熱排到涼。
排隊為了什麼？為了什麼排隊？整天就是排隊。

媽呀，下次再也不敢過生日了……

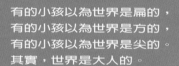 有的小孩以為世界是扁的，
有的小孩以為世界是方的，
有的小孩以為世界是尖的。
其實，世界是大人的。

同學面前……

老師面前……

父母面前……

自己面前……

一歲的我……

三歲的我……

五歲的我……

現在的我……

這不是我要的玩具。

這不是我要的食物。

這不是我要的生活。

這不是我要的父母。

一輩子活在樹上也不錯。

一輩子活在坑裡也不錯。

一輩子活在水裡也不錯。

在那裡都比一輩子只能活在父母期望裡好。

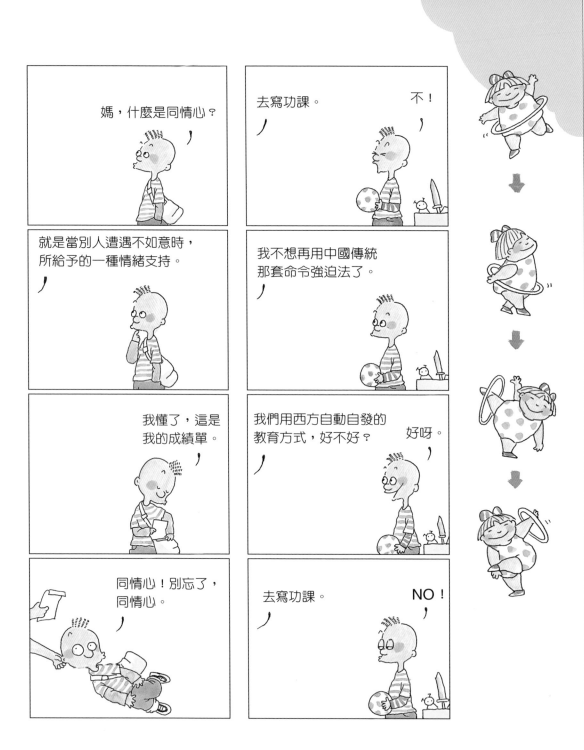

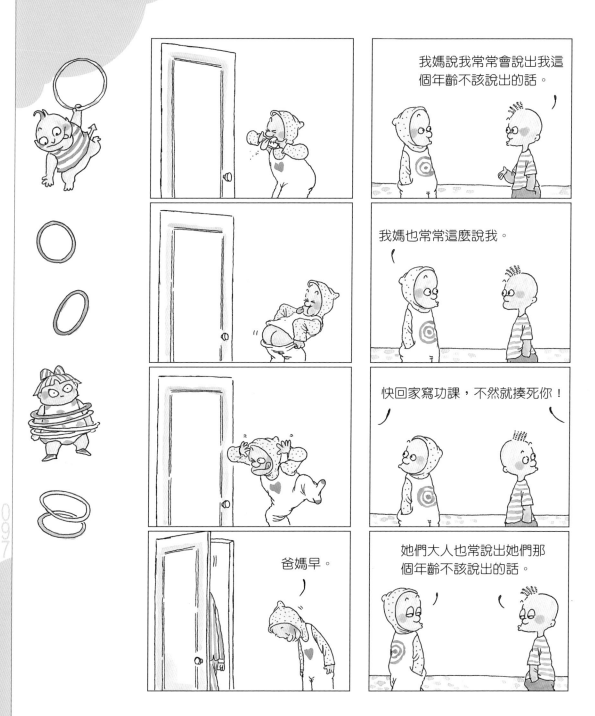

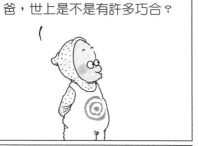

爸，世上是不是有許多巧合？

沒錯，確實是有許多不可思議也無法解釋的巧合。

那就對了。

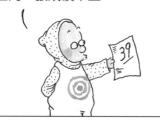

我的名字正巧和我的分數在同一張成績單上。

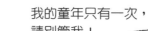

快去寫功課，讀英語！

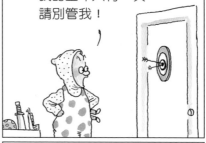

我的童年只有一次，請別管我！

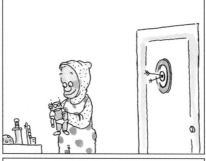

我的中年也只有一次，請別讓我管你！

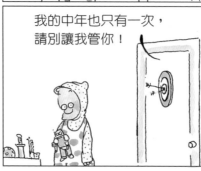

絕對父母EQ

● 父母都希望自己的孩子將來像某人：孩子卻只希望自己將來別像父母。
● 每個父母都覺得自己的小孩是最好的，所以學校發明考試來選出真正最好的。
● 小孩出生前讓媽媽肚子痛，出生後讓媽媽頭痛。

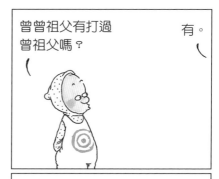

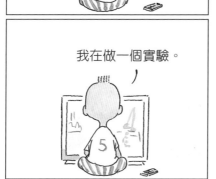

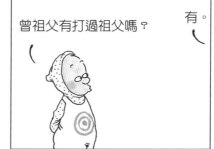

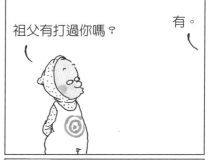

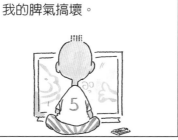

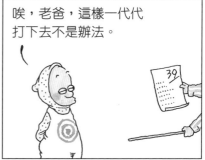

●小孩只做兩件事：讓自己發笑和讓父母發瘋。

●父母喜歡讓小孩去上學，並不是因為這樣能學習到，而是因為這樣小孩就不會來煩他們了。

●媽媽永遠認為自己的小孩比人家的有才華，爸爸永遠擔心自己的小孩比不過人家的小孩。

五毛，別再蹲在角落了。

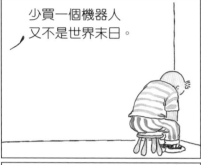

少買一個機器人又不是世界末日。

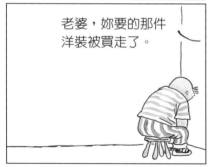

老婆，妳要的那件洋裝被買走了。

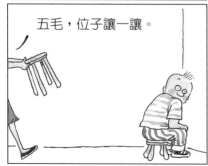

五毛，位子讓一讓。

孩子，你是我的寶貝。

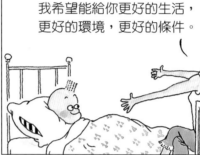

我希望能給你更好的生活，更好的環境，更好的條件。

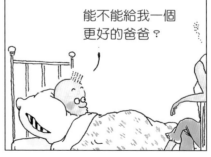

能不能給我一個更好的爸爸？

絕對父母EQ

● 所謂快樂渡假，就是不帶小孩或是父母。

● 小孩善於從錯誤中學習，所以父母是他們的最佳學習榜樣。

● 發成績單時，父母希望自己的小孩IQ要好，小孩只希望自己的父母EQ要更好。

● 父母希望自己的小孩IQ二百五十，這樣的小孩長大後會比任何小孩都提早明白自己的父母其實是二百五。

● 父母：下次考試，希望成績能更好。

小孩：下次投胎，希望父母能更好。

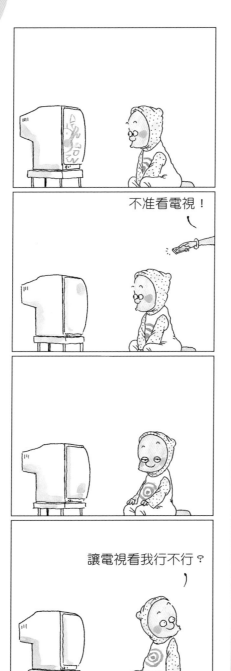

不准看電視！

讓電視看我行不行？

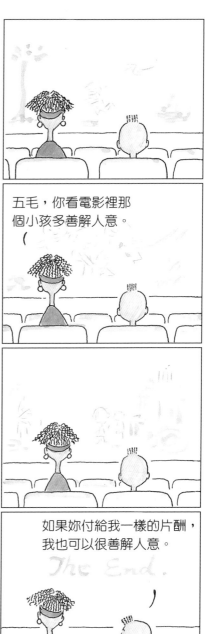

五毛，你看電影裡那個小孩多善解人意。

如果妳付給我一樣的片酬，我也可以很善解人意。

The End.

哈……

嗚……

嗳……

啊……

唉,每次電視壞了,我就得變成
電視讓媽媽轉台……

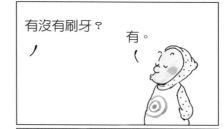

有沒有刷牙?

有。

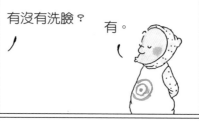

有沒有洗臉?

有。

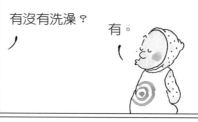

有沒有洗澡?

有。

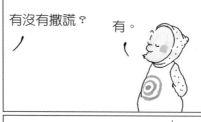

有沒有撒謊?

有。

唉,薑還是老的辣……

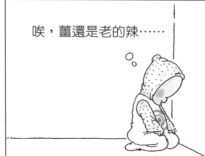

絕對父母EQ

●小孩永遠不會覺得無聊,他們只會覺得父母很無聊。

●現代父母都太忙了,往往無暇陪小孩,所以小孩長大後也往往無暇陪父母。

●久缺管教小孩的家庭是動物園。

●充份管教小孩的家庭是馬戲團。

●小孩最愛問：「為什麼？」

●父母最愛答：「你不懂！」

●老師最愛說：「去唸書！」

●所謂遺傳，就是考零分時孩子和父母會同時想到的東西。

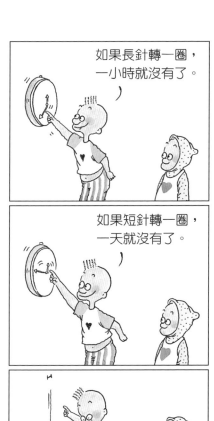

如果長針轉一圈，一小時就沒有了。

如果短針轉一圈，一天就沒有了。

我的零用錢沒有了。

媽，加我零用錢……

喂，請問妳爸媽在嗎？

唉，小偉被他媽罰站……

你是小偷還是爸媽的朋友？

唉，寶兒被她爸罰抄課文……

什麼意思？

唉，麗子被她媽罰掃地……

如果是朋友，那他們就不在家。
如果是小偷，那我爸媽都在家。

哈，我爸又被我媽罰跪了！

● 有的孩子像爸爸，這是光榮的。有的孩子像媽媽，這是幸福的。。有的爸媽像孩子，這是最慘的。

● 小孩心裡有十萬個為什麼，包括：為什麼不能選擇自己的父母？

● 父母常告誡小孩要好好讀書，免得長大後別無選擇。其實很多好好讀書的小孩長大以後也沒多少選擇。

● 用功和聰明的差別是：父母想怪罪小孩時會說是不用功，小孩則會推到不聰明。

你有聽過「放羊的孩子」的故事嗎？

沒有。

天呀，我的客廳牆壁！

不過「放羊的爸爸」的故事倒是聽了不少。

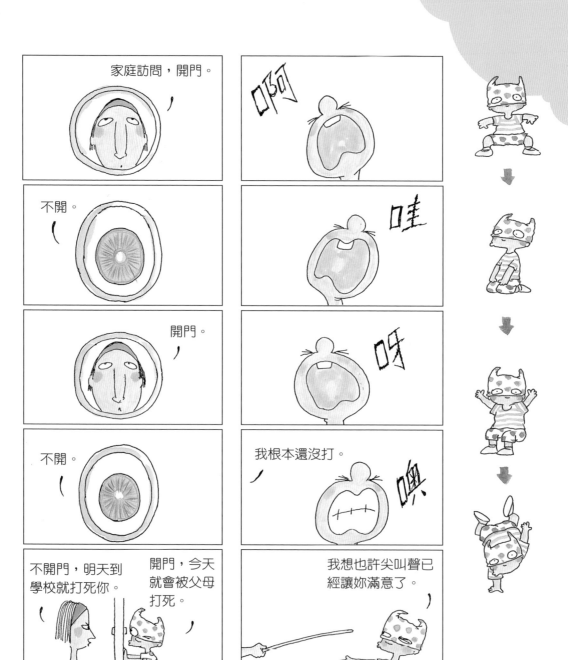

今天要考試，
我都沒唸書。

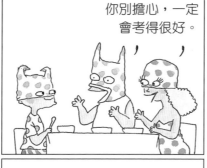

你別擔心，一定
會考得很好。

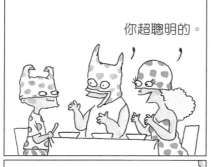

你超聰明的。

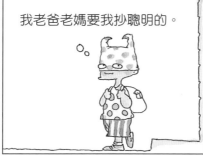

我老爸老媽要我抄聰明的。

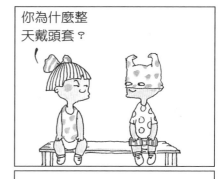

你為什麼整
天戴頭套？

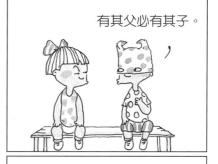

有其父必有其子。

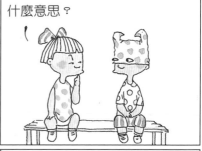

什麼意思？

通通不許動！

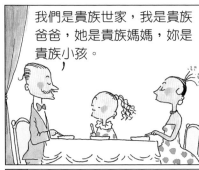

我們是貴族世家，我是貴族爸爸，她是貴族媽媽，妳是貴族小孩。

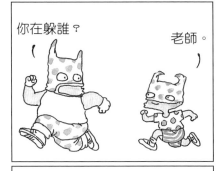

你在躲誰？

老師。

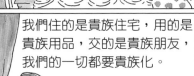

我們住的是貴族住宅，用的是貴族用品，交的是貴族朋友，我們的一切都要貴族化。

老爸，你呢？

警察。

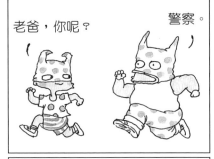

老媽，你呢？

討債公司。

有一隻貴族蒼蠅在我的貴族濃湯裡！

在我們家，誰該掩護誰一直都是個問題。

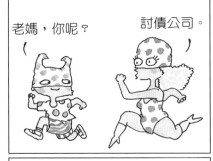

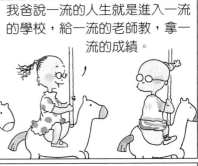
我爸說一流的人生就是進入一流的學校，給一流的老師教，拿一流的成績。

再到一流的企業，賺一流的薪水，過一流的日子，和一流的男人結婚。

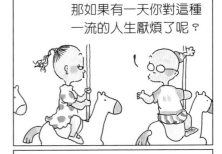
那如果有一天你對這種一流的人生厭煩了呢？

這次答案我都有選出來，只不過跟題目沒配準。

我爸說還有一流的自殺方式。

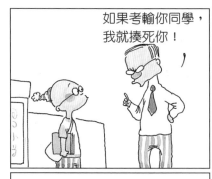

如果考輸你同學，
我就揍死你！

還不快去看書！

比賽爸爸，這樣恐嚇
兒子是沒有用的。

還不快去看書！

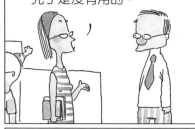

說的也是，謝謝老師教悔。

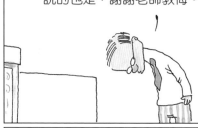

還不快去看書！

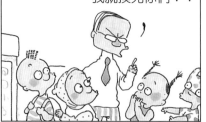

如果考贏我兒子，
我就揍死你們！！

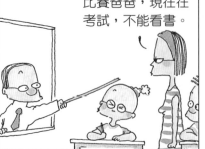

比賽爸爸，現在在
考試，不能看書。

● 忍耐的美德人人需要，尤其是有小孩的人。

● 孩子永遠在你希望他別吵時吵，在你接受他吵時安靜。

● 父母帶小孩去看馬戲團的目的就是告誡孩子：連獅子老虎都這麼聽話，為什麼你不能？

●世界上的動物千奇百怪，世界上的父母只有一種。

──一個孩子如是說。

●小孩愛聽鬼故事，是因為這樣才能說服自己：

●父母還不是最可怕的。

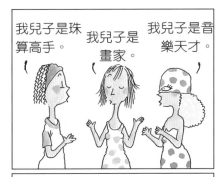

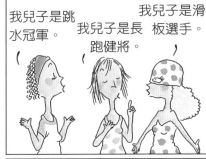

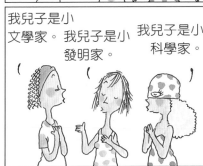

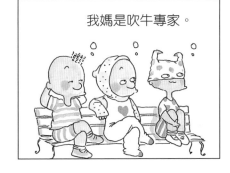

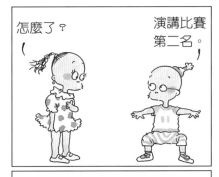

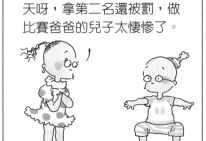

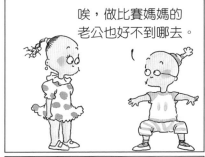

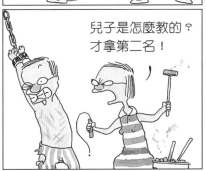

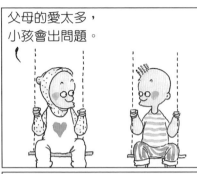

父母的愛太多，
小孩會出問題。

呀　哇

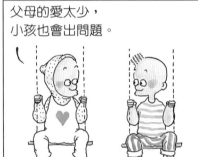

父母的愛太少，
小孩也會出問題。

寶貝，別這樣歇
斯底里。

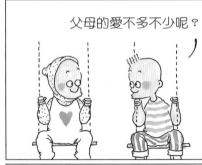

父母的愛不多不少呢？

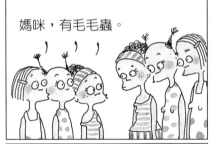

媽咪，有毛毛蟲。

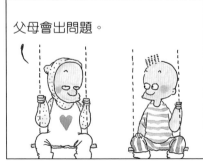

父母會出問題。

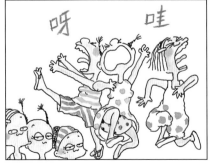

呀　　哇

● 小孩喜歡裝可憐，因為父母都偏愛可憐的小孩。

● 溺愛你的小孩吧，等他長大後自然會有人替你教訓他。

● 記住：從小一定要養成孩子節儉的習慣，否則等他們長大後，你就養不起他們了。

少做少錯，多做多錯，不做還是你的錯──一個小孩如是說。

孩子：什麼是統計學？

爸爸：就是把你自己和別人的糖果加起來平均，然後你的還是你的，別人的還是別人的。

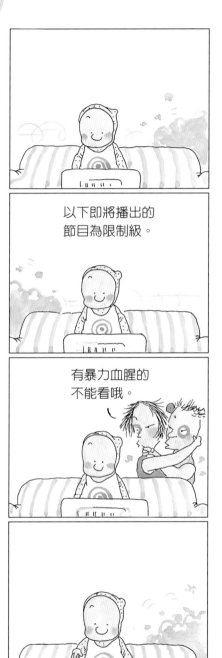

以下即將播出的節目為限制級。

有暴力血腥的不能看哦。

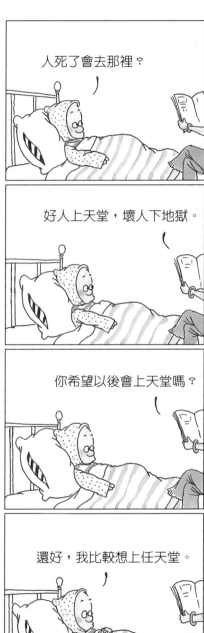

人死了會去那裡？

好人上天堂，壞人下地獄。

你希望以後會上天堂嗎？

還好，我比較想上任天堂。

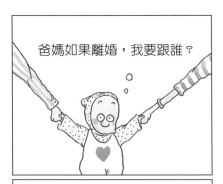

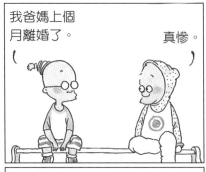

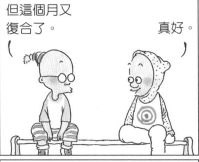

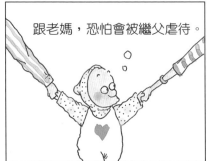

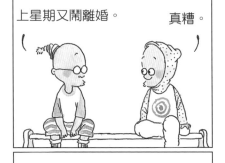

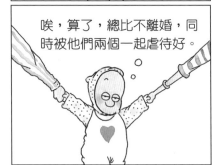

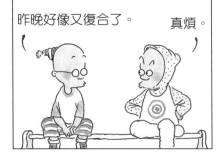

絕對父母EQ

● 孩子：什麼是營養學？
媽媽：就是所有的食物扣掉你喜歡吃的部分，剩下你不喜歡吃的那部份的菜單。

● 肥胖是現代孩子的通病，貪心是現代大人的通病。

114

大人習慣把自己的價值觀灌輸給下一代：不論他們是成功的父母或是失敗的。

有的小孩以為世界是方的，有的小孩以為世界是扁的，有的小孩以為世界是尖的。其實，世界是大人的。

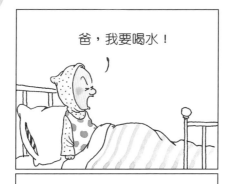

爸，我要喝水！

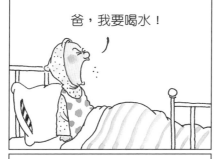

爸，我要喝水！

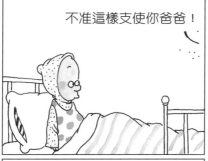

不准這樣支使你爸爸！

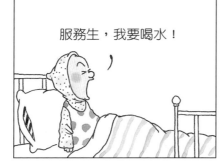

服務生，我要喝水！

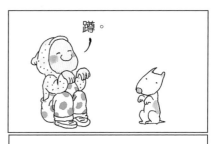

蹲。

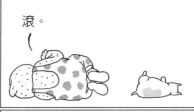

滾。

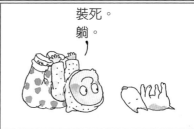

裝死。
躺。

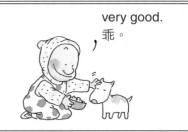

very good.
乖。

小孩需要寵物是因為他們可以把父母的期望轉移到我們身上。

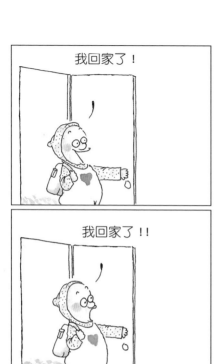

我回家了！

我回家了！！

我回家了！！！

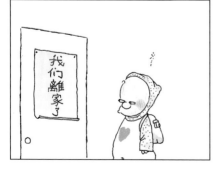

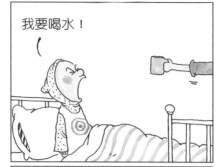

我要喝水！

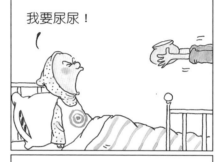

我要尿尿！

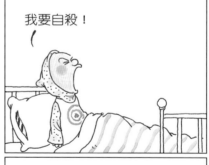

我要自殺！

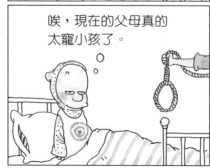

唉，現在的父母真的
太寵小孩了。

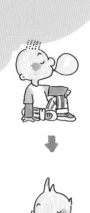

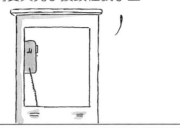
喂，我是十惡不赦的綁匪，你們寶貝兒子披頭在我手上。

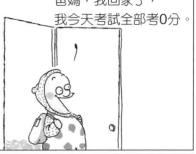
爸媽，我回家了，我今天考試全部考0分。

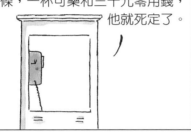
如果你們不付兩包炸雞，一包薯條，一杯可樂和三十元零用錢，他就死定了。

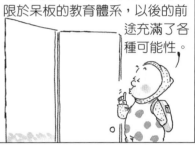
哦，太好了，考0分表示並未受限於呆板的教育體系，以後的前途充滿了各種可能性。

你十分鐘內不回家，你也死定了！

謝謝爸媽教誨，我以後會繼續考鴨蛋來讓您們開心。

唉，看樣子小孩的智商只夠唬小孩。

他們什麼時候離家出走回來了？

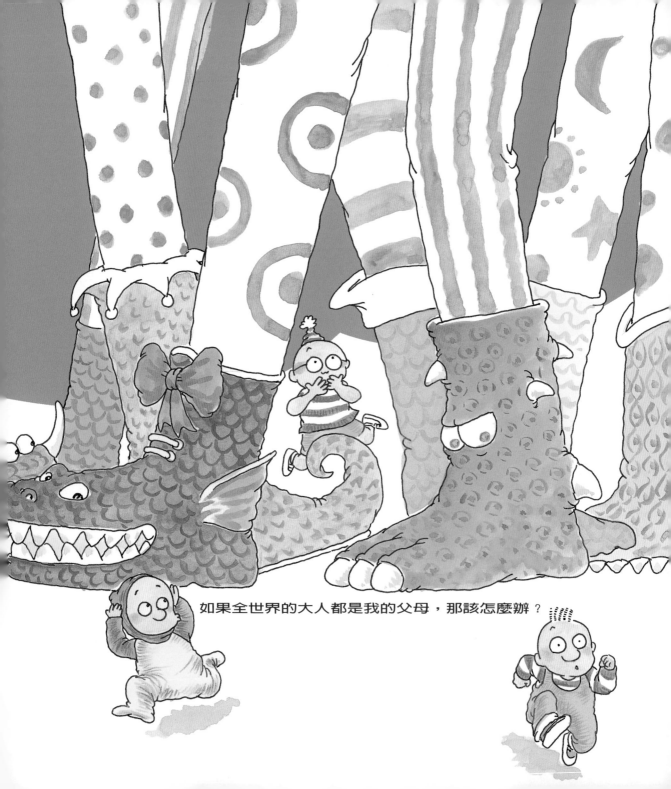

如果全世界的大人都是我的父母，那該怎麼辦？

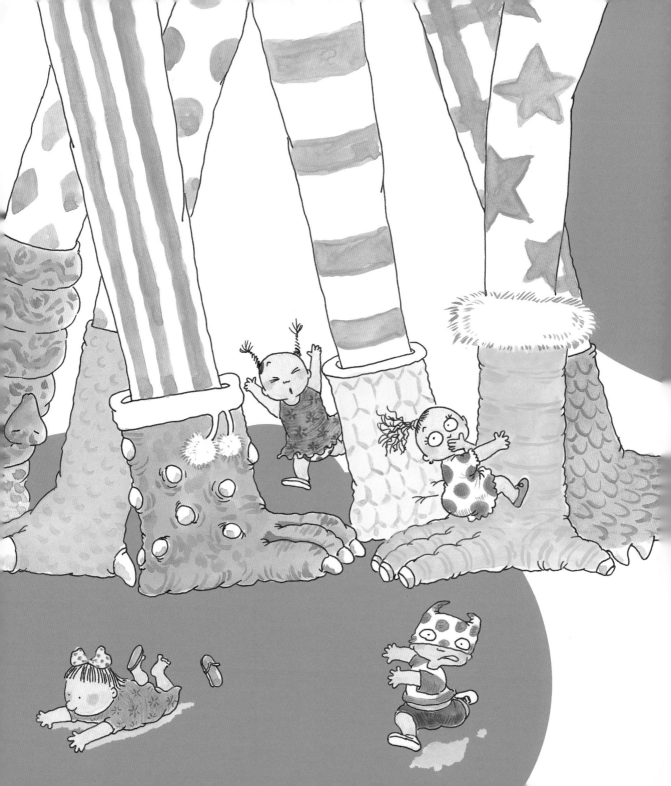

原來水裡有另外一個世界⋯⋯

如果學校是糖果屋，
老師是冰淇淋雪人，
課本是巧克力慕斯，
那就不會有逃課的小孩了。

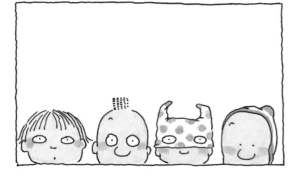

唉，別人一定以為我們在合唱團練唱。

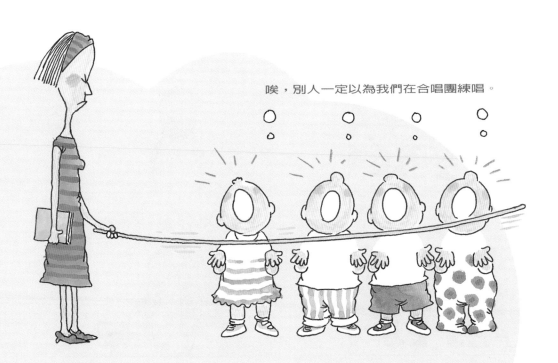

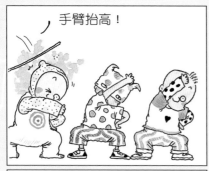

手臂抬高！

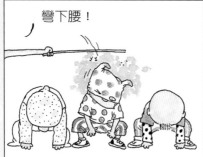

彎下腰！

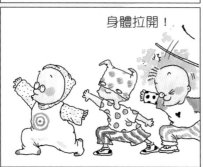

身體拉開！

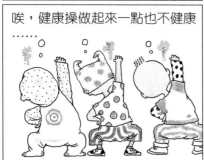

唉，健康操做起來一點也不健康……

如果我是好孩子就會上天堂。

如果我是壞孩子就會下地獄。

如果我不好也不壞呢？

那就只能上下學了……

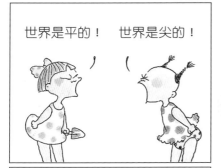

世界是平的！　世界是尖的！

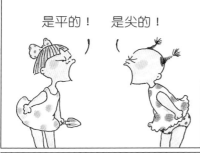

是平的！　是尖的！

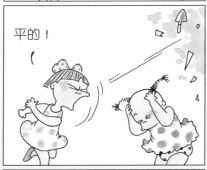

平的！

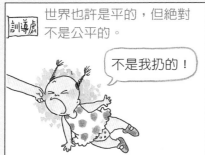

訓導處 世界也許是平的，但絕對不是公平的。

不是我扔的！

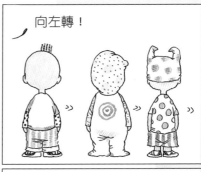

向左轉！

向右轉！

向後轉！

小孩被大人搞得團團轉，大人再被人生搞得團團轉，何苦呢……

我不要上學！

我不想去學校……
我不想去學校……

上學可以充實知識，培養合群
精神，增強團隊適應力。

我不想去學校……
我不想去學校……

而且還可以吃今天
帶的叉燒便當。

學校已經放學了。

早說嘛，真是的。

我不想回家……我不想回家……

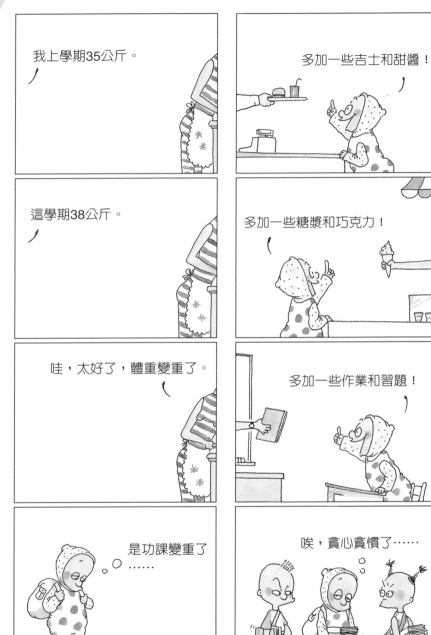

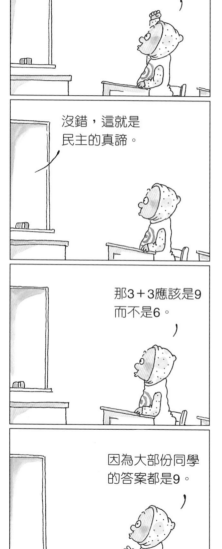

老師，民主是不是少數服從多數？

沒錯，這就是民主的真諦。

那3＋3應該是9而不是6。

因為大部份同學的答案都是9。

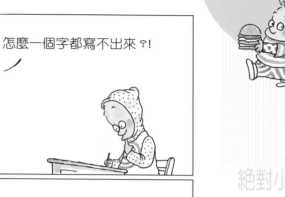

怎麼一個字都寫不出來？!

你昨晚到底有沒有背書！?

有。

它們只是藏在腦袋裡某處，我一時還找不到。

● 小孩就像一張白紙，老師卻認為他們是一張張考試紙。

● 如果學校是糖果屋，老師是冰淇淋雪人，課本是巧克力慕斯，那就不會有逃課的孩子了。

● 加減乘除是兒童開始學習自私的第一步。

絕對小孩IQ

●小孩喜歡聖誕節、萬聖節、復活節、兒童節，唯一不喜歡的是節省的節。

●據統計，百分之九十的兒童都相信有聖誕老人，剩下百分之十是因為老爸太忙，無暇打扮成聖誕老人。

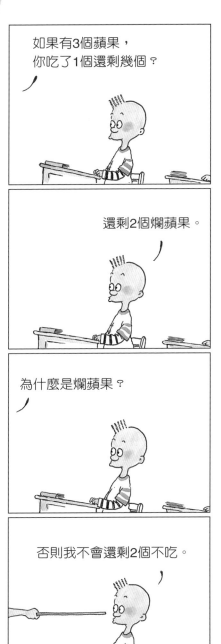

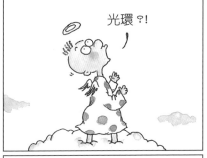
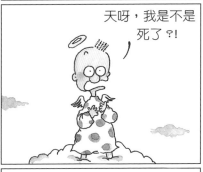
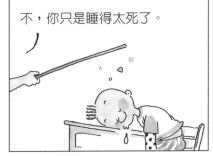

一箱蘋果價值一千元，香蕉一箱五百元，荔枝一箱二百五十元。

這是一題自由發揮題，炒牛肉100元，咕嚕肉150元，蛋花湯50元……

要多少箱香蕉才能換一箱蘋果？多少箱荔枝才能換三箱香蕉？

鹵蛋10元，泡菜15元，紅燒肉100元，如果你有500元會怎麼運用？

三箱蘋果等於幾箱香蕉？幾箱荔枝？

咕嚕

老師，抱歉，這牽涉到國家的農業政策，很難回答。

你發揮得太遠了！

●掌中一隻鳥，抵得上林中兩隻。

──沒有小孩聽得懂這個道理。

嘴裡一顆糖，抵得上店裡兩顆。

──所有小孩都懂得這個道理，但還是會盯著店裡。

●據瑞典科學家研究，人的記憶會因拔牙而受損，怪不得小孩總是記不住糖果有害牙齒。
●三斤的甜食等於二斤的肥胖以及一顆蛀牙。
●沒有金錢觀念的孩子長大後也會賺錢，有金錢觀念的孩子已經長大了。

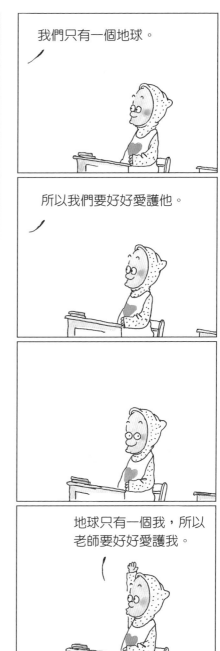

不准往左看！

不准往右看！

不准往前看！

不准往後看！

這學校的考試環境太糟了。

教育學家說人分為文字型、圖象型、聽覺型跟觸摸型。

我是屬於觸摸型的。

那要怎麼做才能符合你這一型，讓成績變好？

考試時讓我有機會觸摸到別人的答案就行了。

● 對小孩而言，路上撿到一袋糖勝過一袋金。

● 小孩只有從樹上掉下來時才會相信有地心引力。

● 大人總是告誡我們如果考第一名就會有玩具，問題是：如果要考第一名，哪會有時間玩玩具呢？

絕對小孩IQ

～137～

●對孩子而言，有玩具的地方就是樂園，沒有玩具的地方就是墓園。

●老師：為什麼兔子的耳朵是長的？

兒童：這樣才能讓魔術師把牠從帽子裡變出來呀。笨蛋！

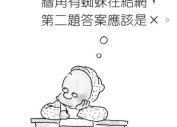

窗外有一隻蟬在叫，
第一題答案應該是○。

第一題是○。

牆角有蜘蛛在結網，
第二題答案應該是×。

第一題是○。

腦袋上有蒼蠅在飛，
第三題應該是○。

第一題是○。

到時考不及格，
就把責任推給這些蟲子。

你們是在傳謠言還是在傳答案？

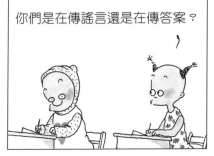

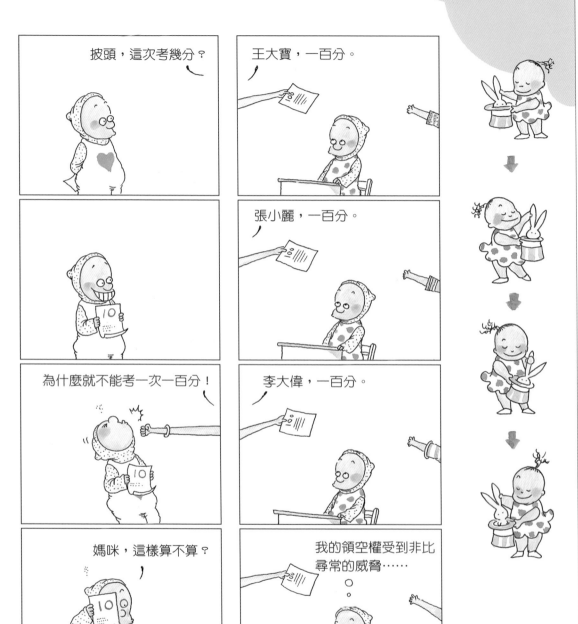

不好好唸書，對不起爸媽。

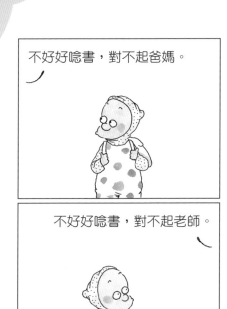

不好好唸書，對不起老師。

不好好唸書，對不起國家。

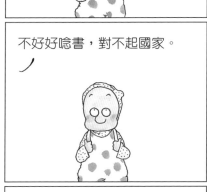

還沒開始上課就已經
愧咎得上不下去了。

教務処
我以後要留美，留英再留法。

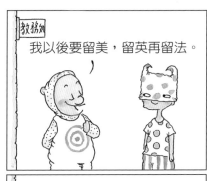

教務処 發成績單了。

教務処

教務処
唉，留級……

我們要同情那些可憐的人。

別難過，罰站一下就沒事了。

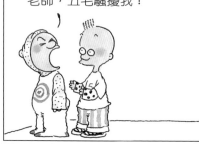

老師，五毛騷擾我！

我們要可憐那些同情的人……

上英文課被罰站……

上國文課被罰蹲……

上數學課被罰跪……

上體育課被髮指……

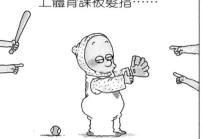

1，2

3！

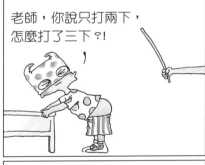
老師，你說只打兩下，
怎麼打了三下？！

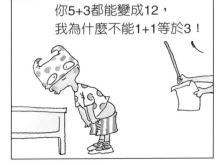
你5+3都能變成12，
我為什麼不能1+1等於3！

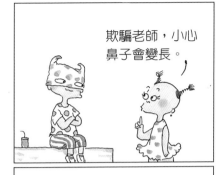
欺騙老師，小心
鼻子會變長。

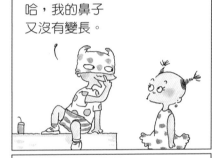
哈，我的鼻子
又沒有變長。

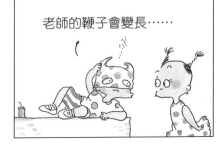
老師的鞭子會變長……

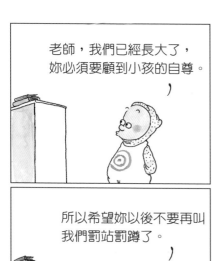

老師，我們已經長大了，妳必須要顧到小孩的自尊。

所以希望妳以後不要再叫我們罰站罰蹲了。

那罰跪呢？

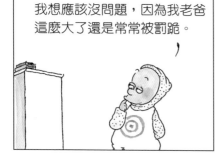

我想應該沒問題，因為我老爸這麼大了還是常常被罰跪。

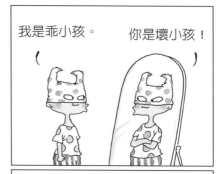

我是乖小孩。 你是壞小孩！

乖小孩！ 壞小孩！

乖小孩！

訓導處 壞小孩！

● 小孩的世界沒有罪惡，只有飢餓。

—— 一個剛吃完漢堡但還沒有吃到熱狗的孩子如是說。

● 所謂柏拉圖式的甜食，就是一個趴在糖果店玻璃窗外的小孩看到的東西。

所謂雪上加霜，就是在冰淇淋上再加霜淇淋。
——兒童的定義。

● 童言童語定律：

(1) 總是不該發問時發問。

(2) 總是說不該說的話。

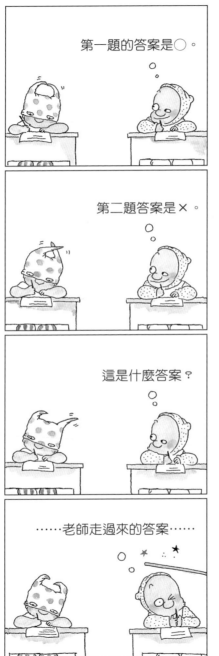

第一題的答案是○。

第二題答案是×。

這是什麼答案？

……老師走過來的答案……

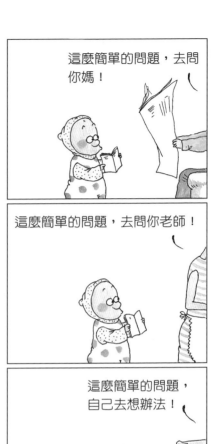

這麼簡單的問題，去問你媽！

這麼簡單的問題，去問你老師！

這麼簡單的問題，自己去想辦法！

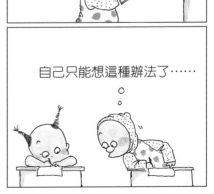

自己只能想這種辦法了……

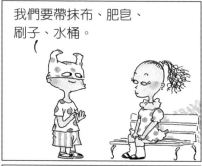

我學校明天要大掃除。

我的也是。

我們要帶抹布、肥皂、刷子、水桶。

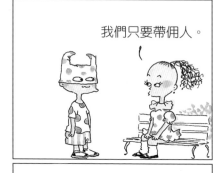

我們只要帶佣人。

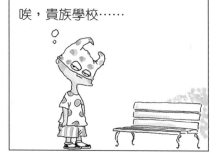

唉，貴族學校……

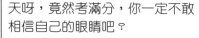

披頭，數學一百分。

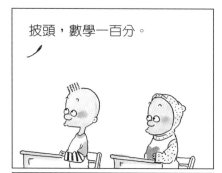

天呀，竟然考滿分，你一定不敢相信自己的眼睛吧？

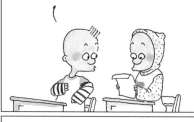

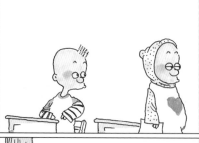

恰恰相反，考試時我很相信自己的眼睛。

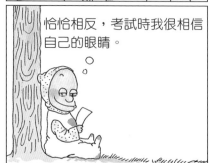

絕對小孩IQ

(3) 總是在大人回答後由一個疑問衍生出另十個疑問。

(4) 總是問大人也無法回答的問題。

絕對小孩家庭祕密用語：

(1) 你今天屁股溫暖過嗎？

絕對小孩IQ

(3)（打過電玩了嗎？）
　　（關節打通了嗎？）
(2)（今天上午有空嗎？）
　　（今天上空嗎？）
　　（屁股被打過嗎？）

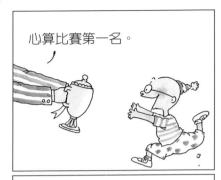

心算比賽第一名。

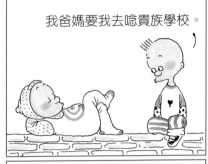

我爸媽要我去唸貴族學校。

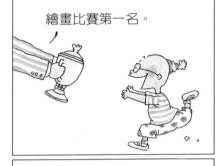

繪畫比賽第一名。

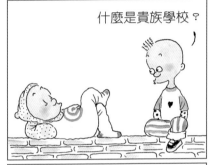

什麼是貴族學校？

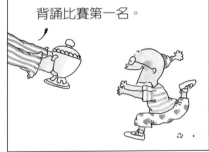

背誦比賽第一名。

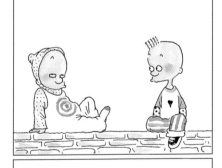

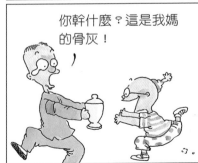

你幹什麼？這是我媽的骨灰！

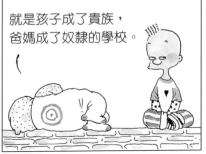

就是孩子成了貴族，爸媽成了奴隸的學校。

(6) 你的音響是立體音效嗎？

(5) 有穿耳洞嗎？
（被人嘮叨了嗎？）

(4) 腦部充血了嗎？
（讀書了嗎？）

絶對小孩IQ

● 絶對小孩學校祕密用語：

(1) 當泥鰍。（溜課）

(2) 掃描。（考試偷看）

(3) Ｘ光。（答案全Ｘ被甩耳光）

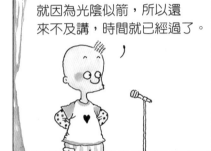

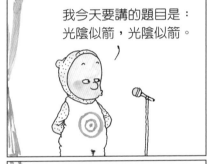

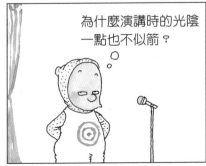

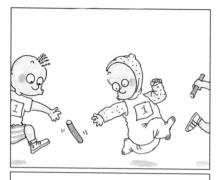

我今天要講的題目是光陰似錦。

是光陰似箭。

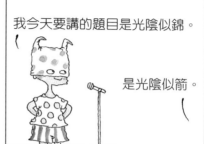

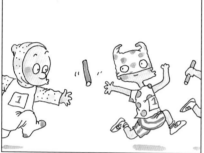

所謂湯姆就是瑪麗。

是Time is money.

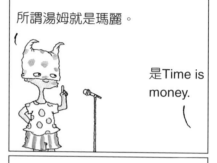

所以一定要歡迎光臨。

是愛惜光陰。

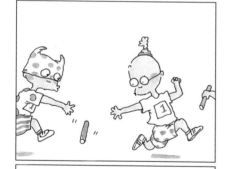

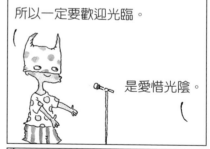

放手！接力賽不停掉棒，為什麼這棒子倒抓這麼緊！

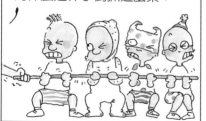

教務處 他們要我罰站十分鐘，但要我的指導老師罰站一小時。

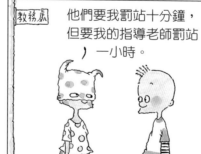

(8) 腦力激盪。（集體作弊）

(7) 貝多芬。（裝聽不到）

(6) 練鐵砂掌。（被教鞭打手心）

(5) 紅色炸彈。（發成績單）

(4) 轟炸。（一堆作業）

144

●男生愛女生，女生呸男生。
●父母都希望孩子效法華盛頓的誠實精神，可惜
自己卻很難效法華盛頓爸爸的寬恕精神。
●現代兒童聽到華盛頓時，想到的是櫻桃好不好
吃而不是誠實不誠實。

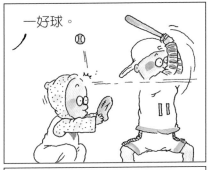

一好球。

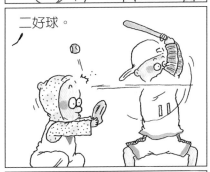

二好球。

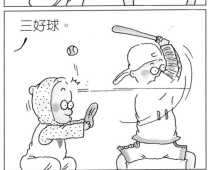

三好球。

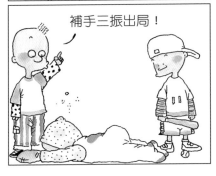

補手三振出局！

十二碼線罰球......

球員們如臨大敵，非常緊張......

非常，非常緊張......

似乎有一位球員太緊張了......

我一定接得到，
我一定接得到……

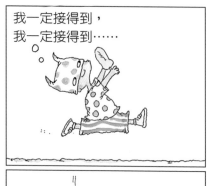

你一定接得到，
你一定接得到……

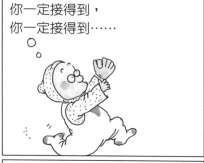

想像那顆球是一個大蛋糕……

我一定逃得掉，
我一定逃得掉……

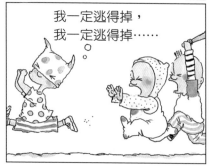

唉，想像得太逼真了，
忍不住就用嘴巴接了……

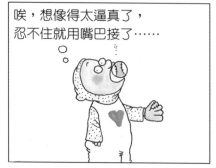

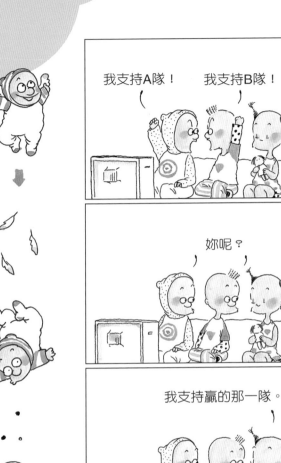

我支持A隊！　我支持B隊！

妳呢？

我支持贏的那一隊。

她以後一定會挑到
一個好老公……

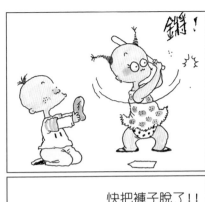

鏘！

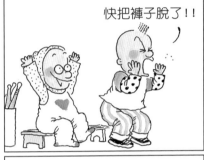

快把褲子脫了！！

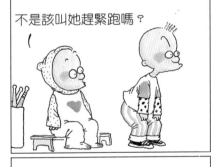

不是該叫她趕緊跑嗎？

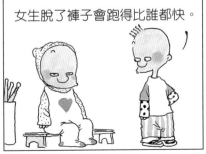

女生脫了褲子會跑得比誰都快。

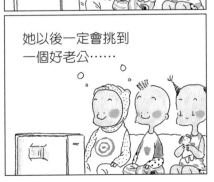

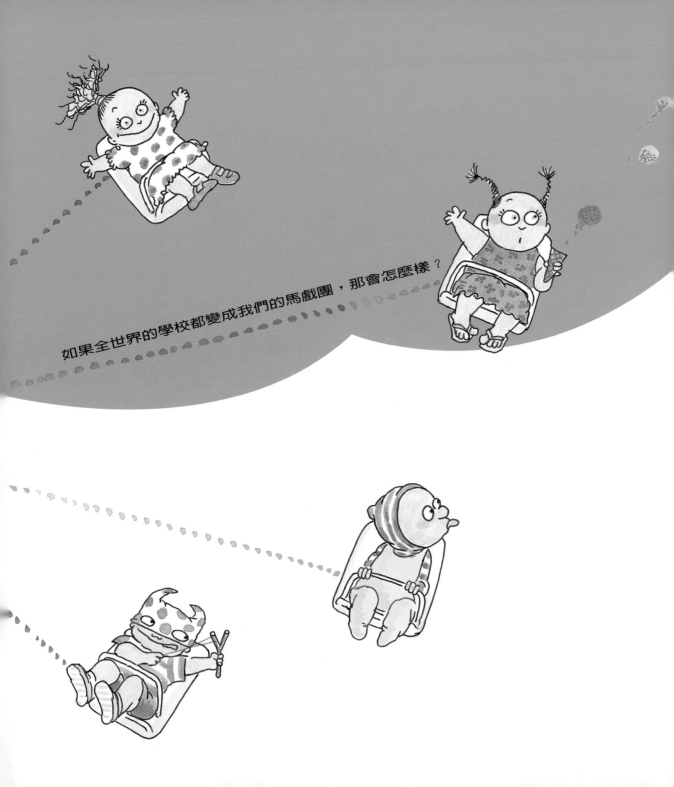

如果全世界的學校都變成我們的馬戲團，那會怎麼樣？

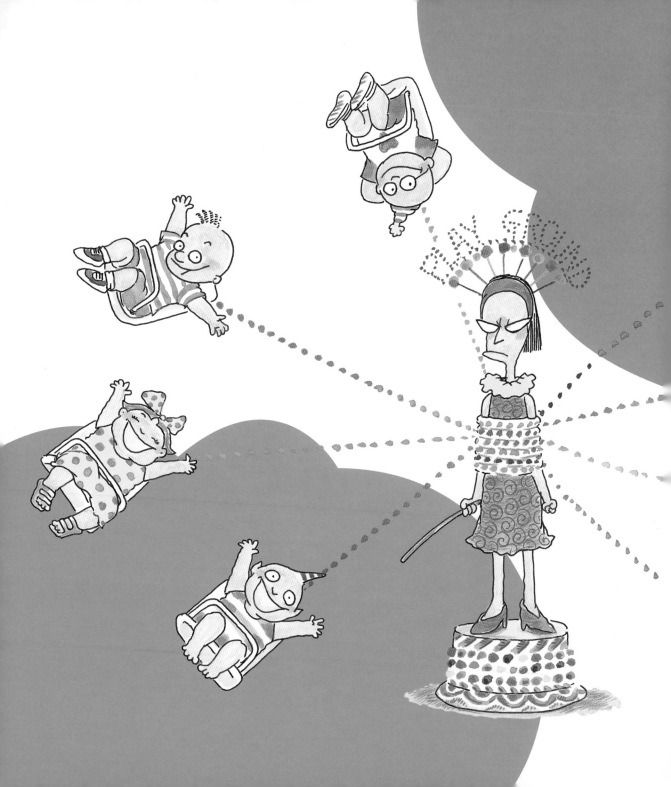

如果有一天：石頭變成棉花糖，雨水變成汽水，雜草變成薯條，炸彈變成炸雞，父母變不見了。
——這就是小孩的夢想世界。

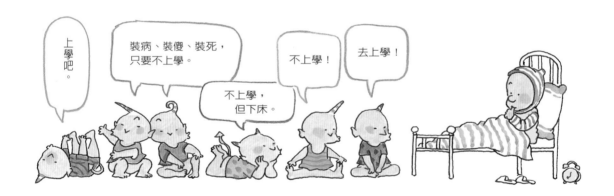

上學吧。

裝病、裝傻、裝死，只要不上學。

不上學，但下床。

不上學！

去上學！

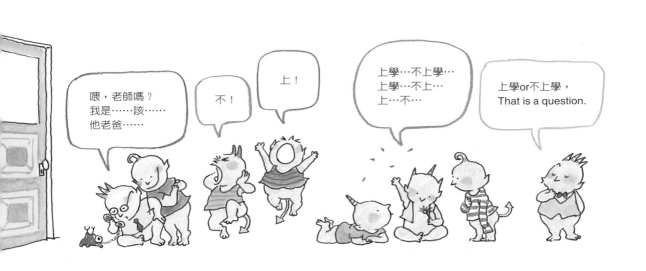

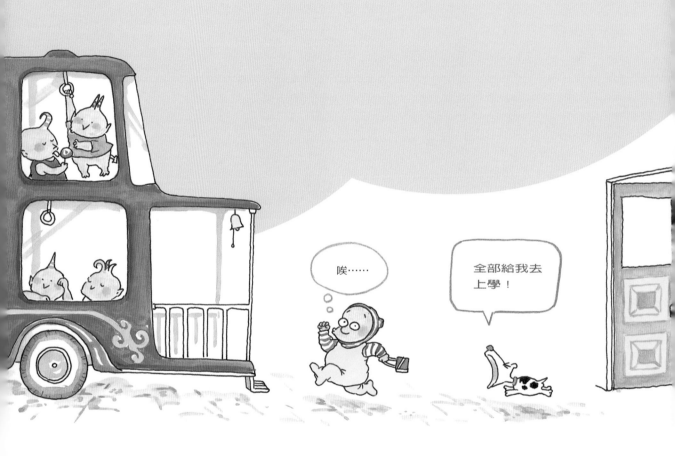

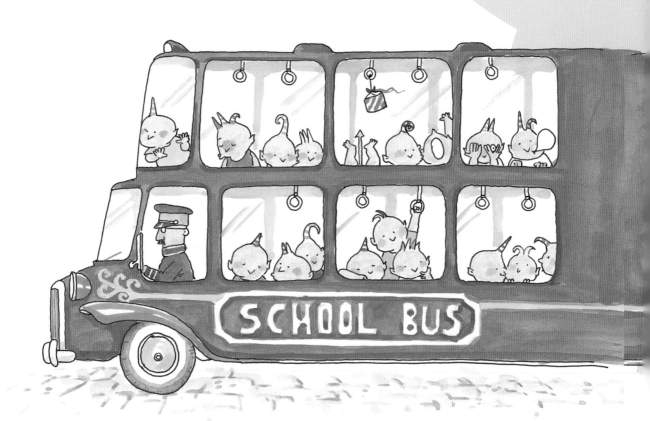

這是我長大後的模樣嗎？

這是我長大後的模樣嗎？

還是這模樣？

還是這模樣？

也許這模樣？

也許這模樣？

或者這模樣才是？

或者這模樣才是？

算了，男人以後的模樣是由他所娶的女人決定的。

算了，還是等長大後讓整型醫生決定吧。

如果當科學家，我的人生就會充滿驚嘆號。

如果當考古學家，我的人生就會充滿著問號。

如果當數學家，我的人生就會充滿著開根號。

原來這就是長大……

如果當醫生，我的人生就只會充滿著病號。

我們是不是一對戀人？　不是。

別扮鬼臉。　這張鬼臉不是扮的，是真的。

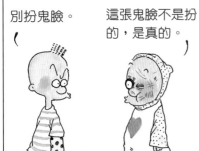

我們是不是一對戀人？　是。

剪刀、石頭、布，
哈，妳輸了。

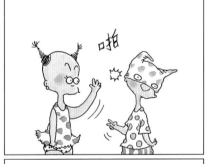
剪刀、石頭、布，
哈，妳又輸了。

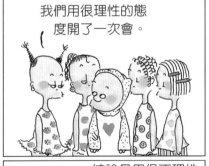
我們用很理性的態
度開了一次會。

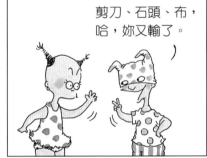
啪

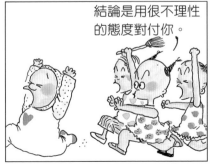
結論是用很不理性
的態度對付你。

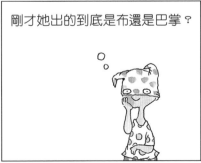
剛才她出的到底是布還是巴掌？

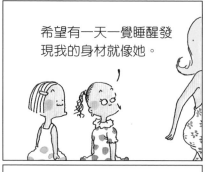

希望有一天一覺睡醒發現我的身材就像她。

噁心。

小美愛大明

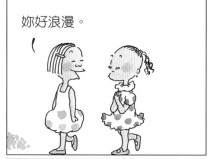

妳好浪漫。

噁心。

阿咪愛凱凱

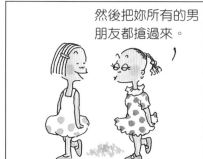

然後把妳所有的男朋友都搶過來。

噁心。

大偉愛小莉

妳好浪蕩。

也許老爸愛老媽沒那麼噁心……

● 小孩如果擁有魔法，就會把自己的世界變得充滿想像。大人如果擁有魔法，就會把自己的世界變得充滿金錢。

● 只有小孩會把鈔票變成彩帶，把股票變成紙牌，把期貨變成跳棋，把房地產變成魔術方塊。

絕對小孩世界

● 小孩的世界是：希望仙女把青蛙變成王子。

● 大人的世界是：希望仙女把青蛙變成金子。

● 在小孩的世界裡，大象會跳舞，魚兒會飛翔，小鳥會說話，大人會幻想。

● 小孩世界只分有玩具階級和無玩具階級。

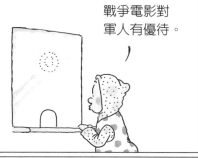

勵志電影對殘障人士有優待。

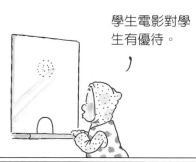

戰爭電影對軍人有優待。

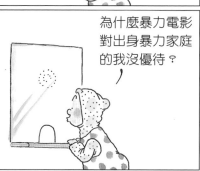

學生電影對學生有優待。

為什麼暴力電影對出身暴力家庭的我沒優待？

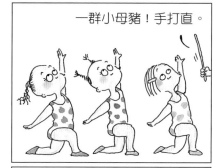

一群小母豬！手打直。

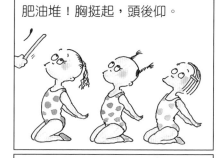

肥油堆！胸挺起，頭後仰。

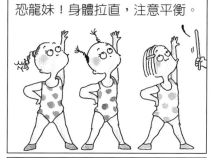

恐龍妹！身體拉直，注意平衡。

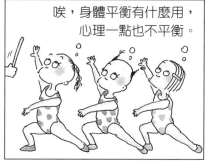

唉，身體平衡有什麼用，心理一點也不平衡。

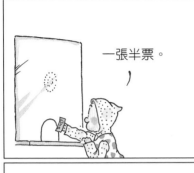
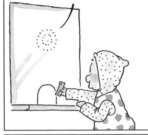

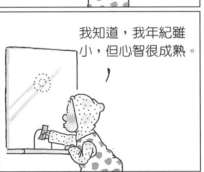

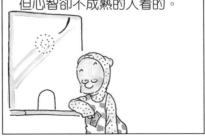

絕對小孩世界

● 破壞為購買之母——愛買新玩具的小孩如是說。

● 小孩世界美麗魔法定律：
每個人穿的衣服是星星的光澤，每條街道是彩虹的紋路，每座房屋是白雲的樣子，每輛汽車是花朵的顏色。

絕對小孩世界

●小孩世界和平魔法定律：

老師是聽學生話的，父母是不打罵小孩的，星期一到星期六每天都是星期天。

●小孩的世界就像魔術師的高帽子，什麼東西都能從裡面拿出來。

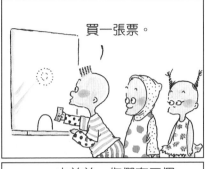

買一張票。

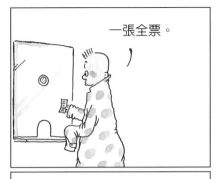

一張全票。

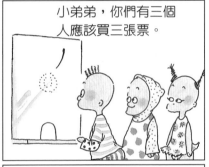

小弟弟，你們有三個人應該買三張票。

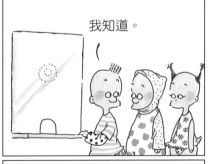

我知道。

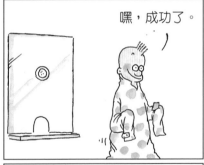

嘿，成功了。

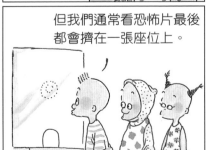

但我們通常看恐怖片最後都會擠在一張座位上。

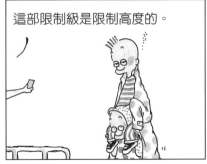

這部限制級是限制高度的。

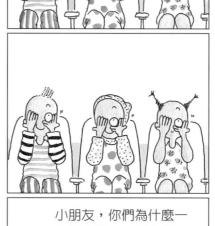
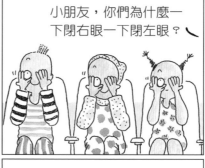
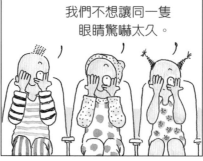
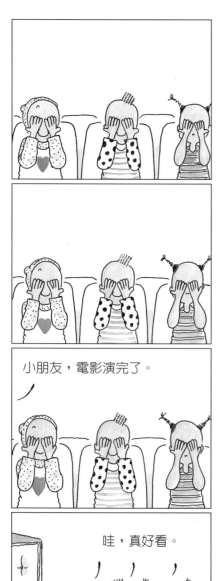

小朋友，電影演完了。

哇，真好看。

小朋友，你們為什麼一下閉右眼一下閉左眼？

我們不想讓同一隻眼睛驚嚇太久。

絕對小孩世界

● 小孩圓滿童話結局：王子和公主從此快樂的吃著糖果過一輩子。

● 小孩快樂家庭願望：爸爸是無敵超人，媽媽是神奇保姆，兄弟是七個小矮人，朋友是小飛俠，寵物是小精靈，家

絶對小孩世界

在動物園中間。

小孩幸福生活定義：

所有的大人都變成小孩子，和我們一起玩。

所有的玩具都變成活的，和我們一起玩。

所有的食物都變成甜的，我們大家一起吃。

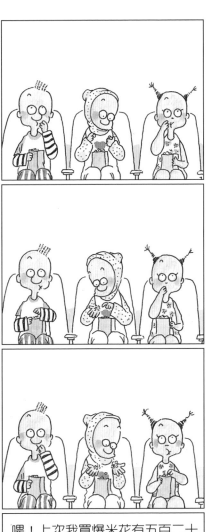

喂！上次我買爆米花有五百二十粒，今天只有四百九十粒！

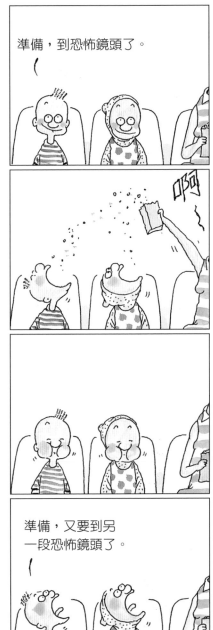

準備，到恐怖鏡頭了。

啊

準備，又要到另一段恐怖鏡頭了。

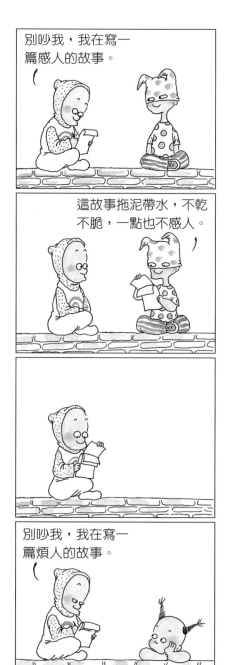

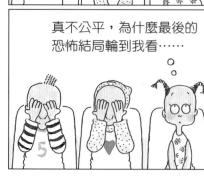

絕對小孩世界

● 小孩的世界沒有失敗者，因為他們根本不在乎成功。

● 如果有一天：石頭變成棉花糖，雨水變成汽水，雜草變成薯條，炸彈變成炸雞，父母變不見了。

——這就是小孩的夢想世界。

166

絕對小孩世界

● 每周花三十個小時看電視，你就是電視兒童。
每周花三十個小時讀書，你就是書呆子。
每周花三十個小時吃喝，你就是肥胖小子。
每周花三十個小時胡思亂想，你就是正常小孩。

● 童心永遠不會消失，只是被貪心取代。

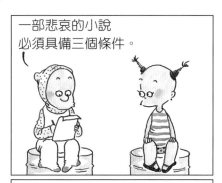
一部悲哀的小說
必須具備三個條件。

第一是悲哀的劇情，
第二是悲哀的人物。

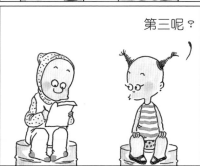
第三呢？

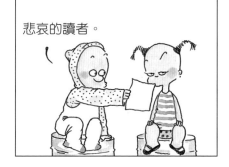
悲哀的讀者。

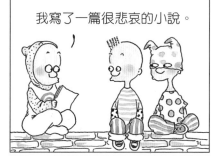
我寫了一篇很悲哀的小說。

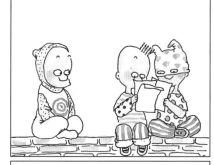

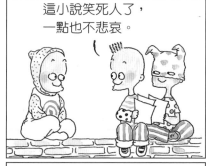
這小說笑死人了，
一點也不悲哀。

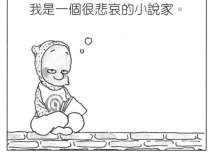
我是一個很悲哀的小說家。

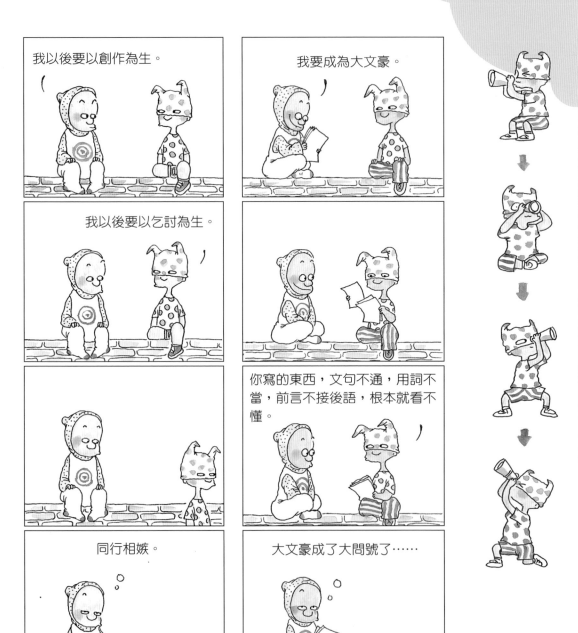

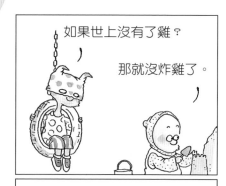

如果世上沒有了雞？

那就沒炸雞了。

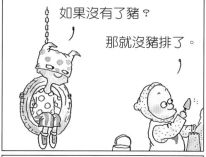

如果沒有了豬？

那就沒豬排了。

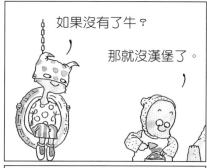

如果沒有了牛？

那就沒漢堡了。

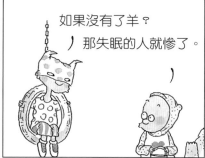

如果沒有了羊？

那失眠的人就慘了。

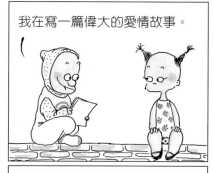

我在寫一篇偉大的愛情故事。

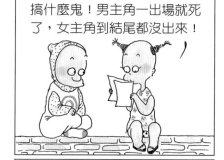

搞什麼鬼！男主角一出場就死了，女主角到結尾都沒出來！

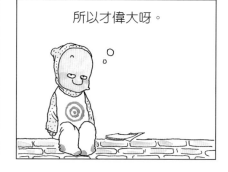

所以才偉大呀。

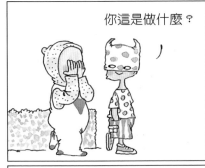

你這是做什麼?

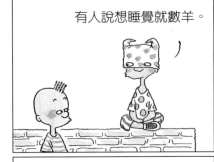

有人說想睡覺就數羊。

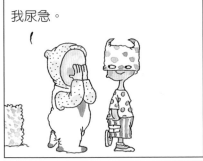

我尿急。

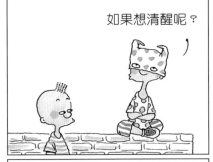

如果想清醒呢?

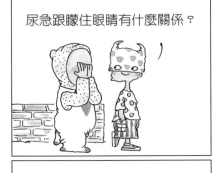

尿急跟矇住眼睛有什麼關係?

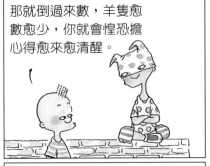

那就倒過來數,羊隻愈數愈少,你就會惶恐擔心得愈來愈清醒。

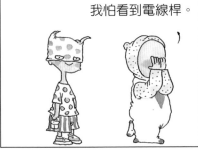

我怕看到電線桿。

資本主義的小孩……

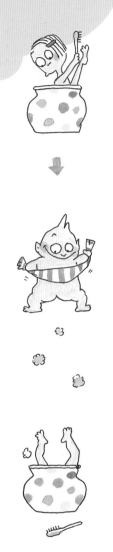

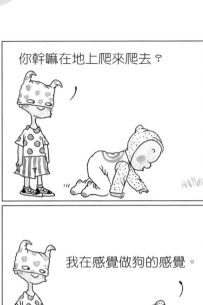

你幹嘛在地上爬來爬去?

我在感覺做狗的感覺。

哇,你既有求知慾又有實驗精神,日後必有非凡成就……

我在感覺做走狗的感覺。

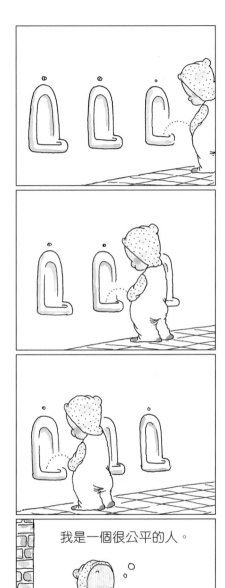

我是一個很公平的人。

我可能是天才也可能是笨蛋。

不曉得，天才分很多種，有數學天才、物理天才、化學天才……

……音樂天才、繪畫天才、語言天才……

算了，還是做笨蛋吧，至少笨蛋只有一種。

我的智商250，你們呢？

我的150。　我130。　我137。

哼，我的智商說出來會把人嚇死。

是把天才嚇死還是把白癡嚇死？

● 小孩對金錢沒概念是他們保衛自己的一種方法。

● 小孩絕對愛哭世界：

磨破皮哭一分鐘，摔掉牙哭五分鐘，跌斷手哭十分鐘，弄壞玩具哭半天，搞清楚為什麼哭哭一天。

兒童生日宴會定律：

(1) 別請好朋友參加，你們最後會因為分蛋糕不均而打成一團。

(2) 別請壞朋友參加，你們最後更會打成一團。

(3) 男女生數目別差太多，否則還是會打成一團。

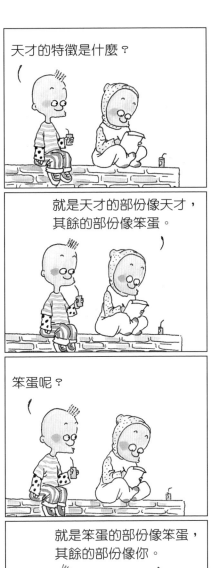

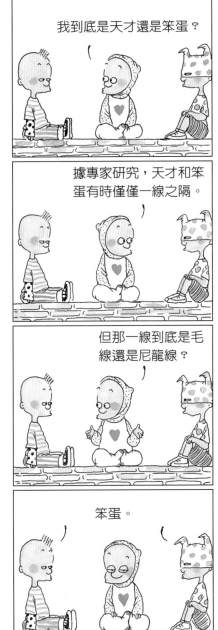

我是天才還是笨蛋？

一加一等於多少？

三。

你專注的樣子像天才，
但算出的答案像笨蛋。

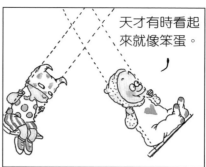
天才有時看起來就像笨蛋。

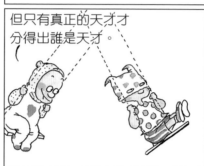
但只有真正的天才分得出誰是天才。

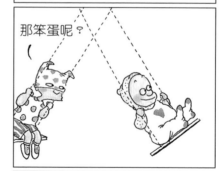
那笨蛋呢？

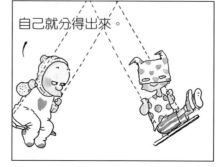
自己就分得出來。

絕對小孩世界

(4) 無論你如何精心策畫，所有小孩都會在蛋糕吃完後打成一團。

(5) 宴會上打碎物品的數目和尖叫哭鬧的程度與小孩人數成正比。

(6) 如果全程都無小孩哭鬧打架，最後所有父母

會因較勁而打成一團。
●小孩和老人的差別是：前者常忘記拉上拉鍊，後者常忘記拉下來。
●小孩的世界不需要清靜，只需要清涼。
●所以，多買些冰淇淋給我們吧。

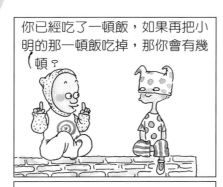
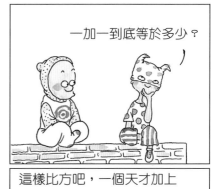
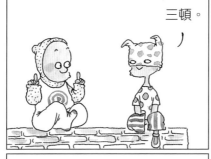
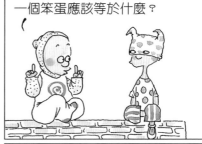
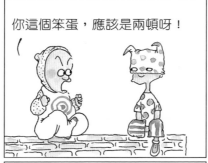
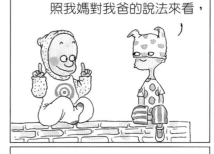
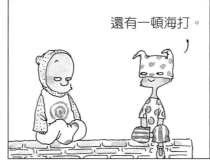
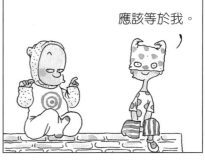

笨蛋才只會哭！

哇

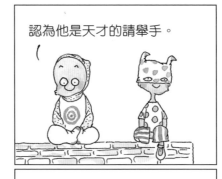

認為他是天才的請舉手。

笑的樣子比哭的樣子更像笨蛋。

恭喜你是天才。

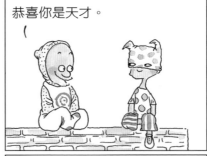

哇

舉手的這些傢伙是天才還是笨蛋？

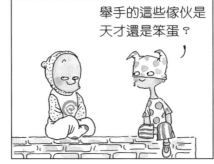

絕對小孩世界

● 世上最有價值的油畫，就是剛吃完炸雞的那張油臉——一個小孩這麼認為。

● 對小小孩而言：所有的東西都是食物。

● 對小孩而言：有些東西才是食物。

● 對大小孩而言：吃得到的東西才是食物。

絕對小孩世界

如果能對神燈許願——
肥胖小孩說：給我糖果。
愛玩小孩說：給我玩具。
讀書小孩說：給我第一名。
絕對小孩說：再給我十盞神燈。

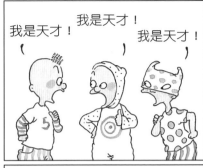
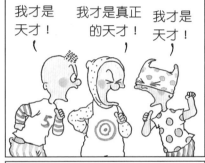

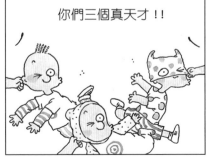
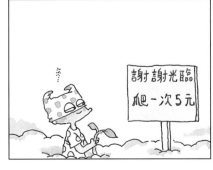

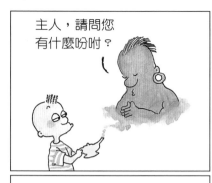

主人，請問您有什麼吩咐？

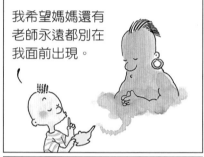

我希望媽媽還有老師永遠都別在我面前出現。

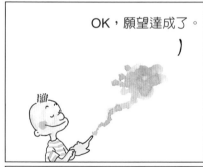

OK，願望達成了。

唉，忘了說也別在背後出現……

白馬王子終於來了。

我就要嫁給我初吻的人了。

噴～

快醒！快點醒！

1……

我好慘呀，你為了吃，害我沒命。

2……

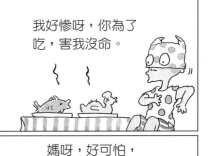

我好慘呀，你為了吃，害我沒命。

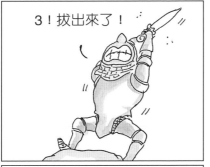

3！拔出來了！

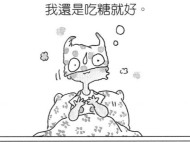

媽呀，好可怕，我還是吃糖就好。

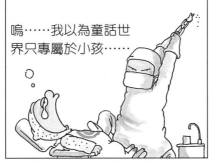

嗚……我以為童話世界只專屬於小孩……

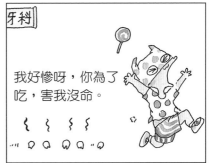

牙科

我好慘呀，你為了吃，害我沒命。

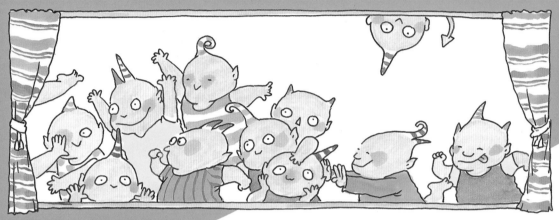

如果全世界的小精靈都變成我的朋友，那該多好玩！

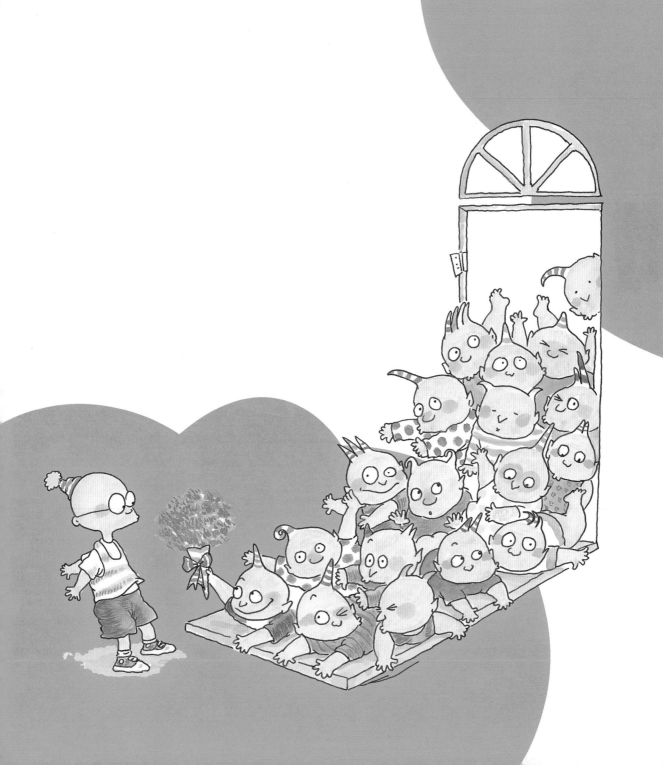

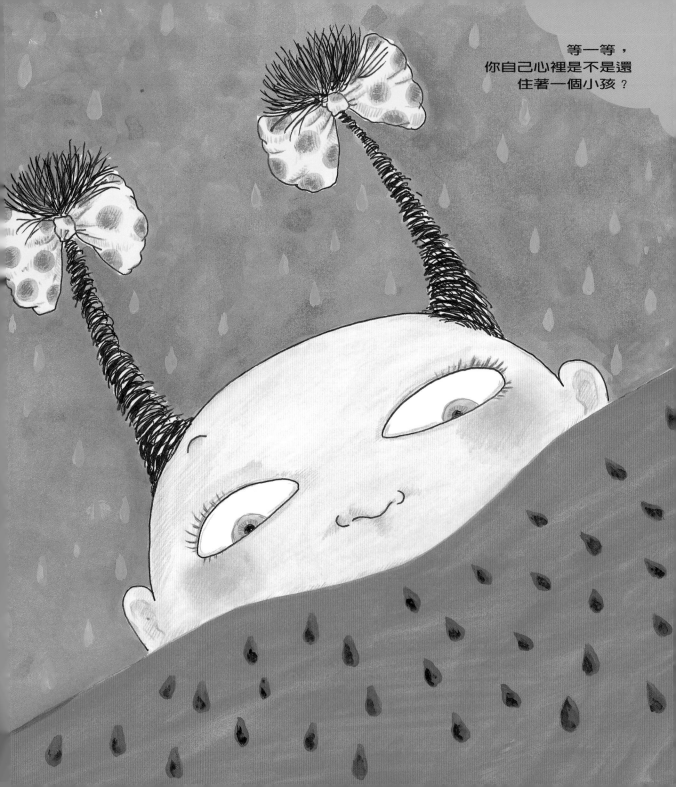

等一等，
你自己心裡是不是還
住著一個小孩？

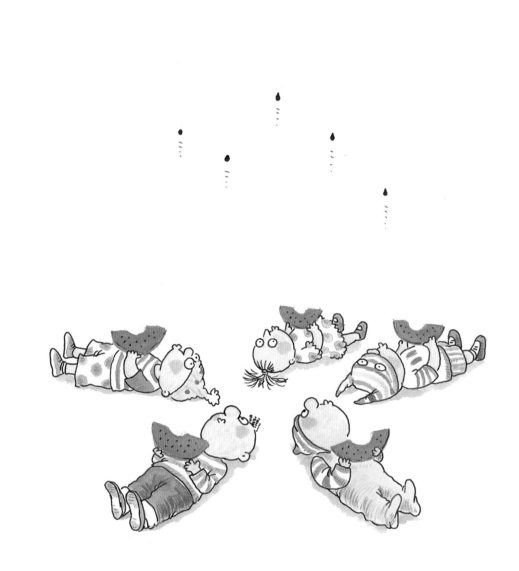

被我們大人一點點遺忘掉的那個小孩的世界，
等小孩們長大後也就一天天遺忘掉的那種感覺，
其實都藏在真實世界的某些角落裡，
它會永遠等著你來找它。

「絕對小孩」要升二年級囉，他們會碰上多少新的「絕對麻煩」呢？

開學，
別開溜！

唉，糟了，一年級的功課都還沒寫完……

哈，又有新同學可以整了。

嗚，為什麼還有二年級？我以為小學讀一年就畢業了。

你想每天再做一次小孩嗎？

請期待「絕對小孩」第二集

小孩和大人之間，是一場戰爭。
小孩和小孩之間，是一種遊戲。
小孩和麻煩之間，是一段童年。

狗仔

狐狸妹

波波

嗨，我們是新同學
開學見囉。

雙響炮

全 新 彩 色 增 訂 版

金牌漫畫 · 幽默經典 · 兩岸熱銷數百萬冊

缺德七人組重新整隊，三對半佳偶雞飛狗跳

爆笑家族 · 搏命夫妻
已婚未婚 · 開心必讀

醋溜族

全 新 彩 色 增 訂 版

你可以不要這個時代，你不能不注意這個族類！

一個鬧烘烘的城市，
一群熙攘嚷的男女，
一種你愛、我愛、他愛的族類。

朱德庸作品集 26

絕對小孩

作　　者─朱德庸
編輯顧問─馮曼倫
美術創意─陳泰裕
主　　編─林怡君
編　　輯─何曼瑄
董事長
發行人─孫思照
總經理─莫昭平
總編輯─林馨琴
出版者─時報文化出版企業股份有限公司
10803台北市和平西路三段二四○號五樓
發行專線─(○二)二三○六─六八四二
讀者服務專線─○八○○─二三一─七○五‧(○二)二三○四─六八五八
讀者服務傳真─(○二)二三○四─七一○三
郵撥─一九三四四七二四時報文化出版公司
信箱─台北郵政七九～九九信箱
時報悅讀網─http://www.readingtimes.com.tw
電子郵件信箱─comics@readingtimes.com.tw
法律顧問─理律法律事務所陳長文律師、李念祖律師
印　　刷─詠豐印刷有限公司
初版一刷─二○○七年一月二十六日（累計印量三○○○○本）
定　　價─新台幣二八○元

◎行政院新聞局局版北市業字第八○號
版權所有‧翻印必究
（本書如有缺頁、破損、倒裝，請寄回更換）

國家圖書館出版品預行編目資料

絕對小孩 / 朱德庸作. — 初版. —
臺北市：時報文化, 2007[民96]
面；　公分─（朱德庸作品集）26

ISBN 978-957-13-4597-0(平裝)

947.41　　　　　　　95025818

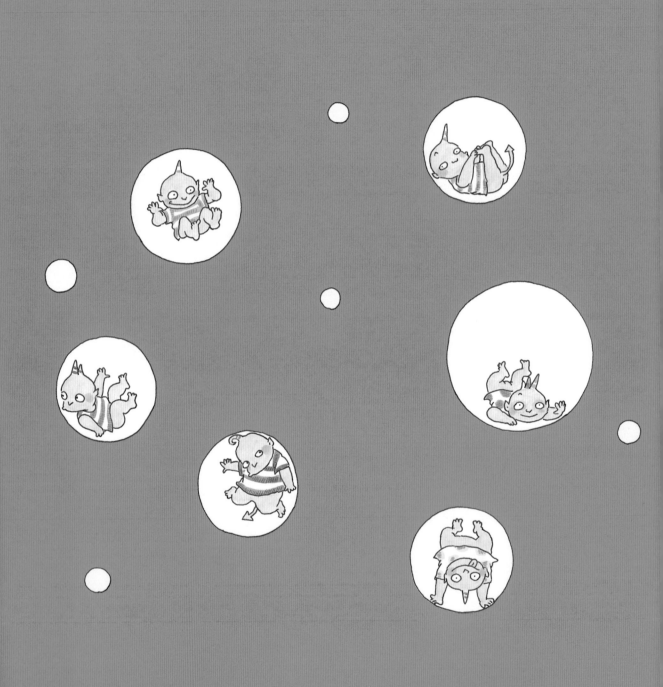

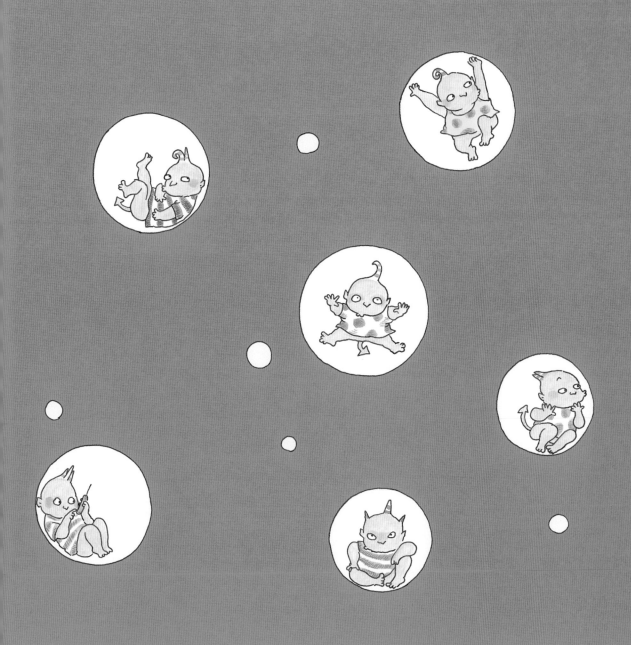